• ART SPECIAL 1 •

구스타프 클림트

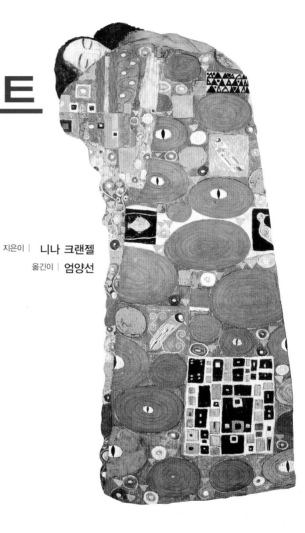

지은이 | **니나 크랜젤**

옮긴이 | **엄양선**

예경

차 례

그때 그 시절

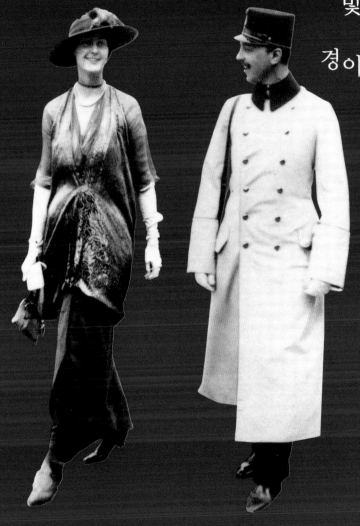

"빈. 수수께끼처럼 남김없이
빛을 흡수하는 대기에 싸여,
마법이 마르지 않는
경이로운 도시"

후고 폰 호프만스탈

빈의 모더니즘은···

Focus

··· '세기말'과 함께 시작된다. 도나우 강변의 이 도시는 1890-1910년 사이에 예술, 문화 분야에서 탁월한 업적을 남겼다. 지그문트 프로이트의 정신분석학, 아르놀트 쇤베르크의 12음 음악, 의사이자 극작가 아르투르 슈니츨러의 '심리 묘사'와 구스타프 클림트의 그림이 없었다면, 오늘날의 빈, 아니 이 세계는 어떤 모습일까?

퇴폐적인 대도시

19세기 말 무렵 빈에는 몰락의 분위기가 만연했다. 그 이후 병약함과 죽음에 대한 동경은 오늘날까지 변하지 않은 빈 사람들의 특징이 되었다. 삶과 죽음, 아름다움과 추함. 빈 사람들처럼 이 같은 극단적 대립에 열광한 이들도 없다. 바로 이러한 특별한 분위기는 빈 사람들이 창조성과 천재성에 유난히 집중하게 만들었다. 클림트가 살았던 시기에는 자유주의, 남성성, 유대인들의 정체성 등 기존의 확고한 신념들이 동요되기 시작했다. 여성 해방을 위한 투쟁은 남성 중심의 세계를 불안하게 흔들었으며, 계속 세력을 확장하던 독일 민족주의자들과 그리스도교 집단들의 반유대주의는 빈의 다문화 현상과 대립했다. 동시대 보수파들의 격렬한 저항을 받았던 빈의 모더니즘은 양차 세계대전과 함께 종말을 맞는다.

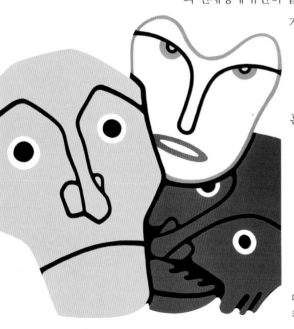

다문화적인 빈 사회의 단면을 포착한 카바레 극 〈박쥐〉 포스터의 일부, 1908.

1900년 무렵···

➜ 빈은 아돌프 히틀러의 삶에 주도적인 역할을 하게 된다. 그는 1907년과 1908년에 연거푸 빈 미술 아카데미 입학에 실패하고 말았다. 훗날 히틀러는 그 당시 빈에서 태동했던 유형의 모더니즘 미술을 '퇴폐' 예술로 평가하고 말살하려 했다.

➜ 군주제는 종말로 치닫고 있었다. 19세기 말에 이르러 (그때까지는 특권층에만 주어졌던) 선거권이 대중들에게 확대되었다.

패션과 도덕

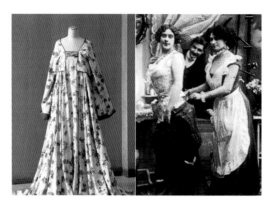

"……사람들은 패션만 보면 된다. 패션에는 각 시대의 취향이 시각적으로 나타나므로, 당대의 도덕 또한 저절로 드러난다." – 슈테판 츠바이크(1881-1942)

작가 슈테판 츠바이크는 부유한 유대인 기업가 집안의 아들로 오랫동안 빈에서 생활했다. 그는 패션 혁명기를 체험한다. 특히 이 시기 여성들은 시대의 흐름을 기꺼이 따르면서 옷장 속의 옷들을 완전히 바꿔버렸다. 사실 19세기 말까지는 엄격한 복장 규정이 통용되었다. 여성들은 가슴부터 엉덩이까지 조이는 코르셋을 착용해야 했고, 이 때문에 호흡 곤란으로 기절하기도 했다. 그러나 1890-1910년 사이에 패션은 완전히 바뀌게 된다. 사교계의 진보적인 여성들은, 클림트의 평생 동반자였던 에밀리 플뢰게가 패션 살롱에서 디자인해 만들어 입은 옷과 같은 혁명적인 의상을 입기 시작한다. 폭이 넓고 몸을 부드럽게 휘감는 새로운 의상은 클림트의 그림에서도 계속 볼 수 있다.

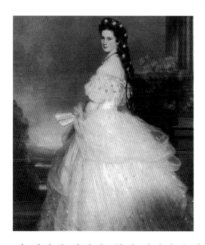

매혹적인 씨씨

'리즐 폰 포센호펜', 훗날 오스트리아 황제비와 헝가리 여왕 자리를 차지한 엘리자베트만큼 빈의 '세기말' 정신을 잘 구현한 사람은 찾아보기 힘들다. 그녀의 본래 이름은 엘리자베트 아말리에 오이게니로, 1837년 12월 24일 바이에른 공작의 딸로 태어나 1854년 황제 프란츠 요제프와 결혼한다. 로미 슈나이더가 출연했던 영화에 힘입어, 황비 씨씨의 운명은 오늘날까지도 사람들의 마음을 사로잡는다. '씨씨'는 감수성, 신경과민, 불안감, 고향 상실감과 자기중심주의를 보이면서, 1900년대의 시대정신인 개인주의를 극단으로 몰고 간 후 파멸한다. 아름답지만 남들에게 이해받지 못하며 황제비 외에는 그 무엇이 되기를 거부했던 고독한 엘리자베트. 그녀는 후세에 남을 이러한 자신의 전설을 의식적으로 만들어갔다. 결국 씨씨는 1898년 제네바에서 무정부주의사에게 암살된다.

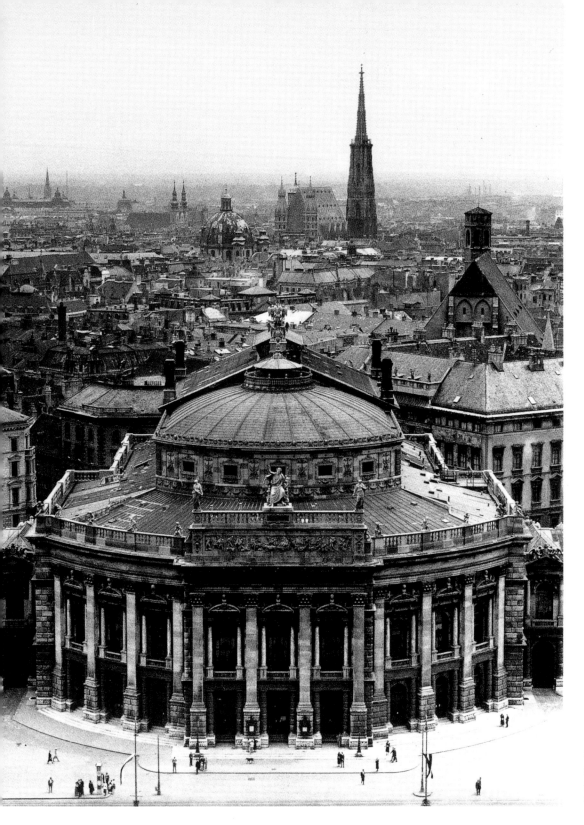

1890년 무렵 문화의
중심지 빈. 새로 지은
궁정극장인 부르크
극장과 시내가 보인다.

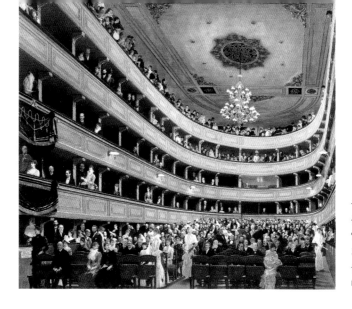

구스타프 클림트가 1888년에 완성한, 문자 그대로 사교계의 초상. 이 그림은 옛 부르크 극장의 철거가 결정된 뒤 기록으로 남기기 위한 것이었다. 클림트는 수많은 빈의 귀족, 명사들을 마치 사진처럼 모사했다.

근대 예술의 초점, 빈

유럽은 새롭게 출발했다. 그러나 유럽이 도착할 목적지는 어디인가? 세기 전환기에 격동했던 빈은 자아와 해답을 추구하는 수많은 천재들의 무대였다. 구스타프 클림트는 그러한 천재들 가운데 하나였고, 우리는 그의 작품에서 클림트만의 해답을 발견한다.

대립의 도시

사람들은 지난 세기말이 승승장구하는 도약의 시대라고 생각할지도 모르겠다. 하지만 그것은 완전히 빗나간 생각이다! 19세기에서 20세기로 넘어가는 이 시기는 미래를 확신할 수 없었다. 한편에는 진보에 대한 믿음이, 다른 한편에는 몰

"충동 이론은 소위 우리의 신화다. 충동은 규정되지 않는다는 점에서 대단히 신화적인 존재이다."
–지그문트 프로이트

락에 대한 불안이 지배하는 정신적, 문화적 분위기는 꼭대기와 바닥을 오가며 동요했다. 민중은 기술의 가능성과 산업화의 새로운 성공에 열광했지만, 발전의 한계도 나타나기 시작했다. 계속되는 도시화로 주민들은 문제들에 맞닥뜨렸다. 전국에서 빈으로 몰려든 사람들은 모두 물을 공급받기 원했으며, 1870–73년에 건설된 제1차 빈 상수도 시설은 도시 하부구조 구축의 이정표가 되었다.

빈의 역사주의 말기의 화가들은 알레고리, 즉 추상적 개념을 상징적으로 표현한 그림들을 그리기 시작했다. 이러한 경향은 빠르게 확산되어 이 그림에서처럼 '전기'와 같은 기술의 진보를 다루는 데까지 발전했다.

불안의 시대로

사람들은 여전히 자족적인 안정감 속에 살고 있었다. 1860년 이래 평화가 지속되었던 것이다! 생명이 위협받지 않으며 비교적 안정된 복지 여건으로 사람들은 미래를 밝게 바라보았다. 그러나 밝은 전면 뒤에는 위기와 근심이 커져갔다. 유럽 안에서 민족 갈등이 첨예해지기 시작했고, 사회적 불평등에 대한 하층민들의 불만이 사회를 흔들었다. '벨 에포크' 동안 꽃피었던 영광은 들끓는 질병들로 괴로워하다가 이제 종말을 맞게 된다.

바로 이러한 불안의 시대는 중요한 사상가, 음악가, 문인 및 화가들을 낳았다. 20세기에 가장 중요한 철학자 중 한 명인 루트비히 비트겐슈타인(1889-1951)과 정신분석학을 창시한 지그문트 프로이트(1856-1939)는 사상계에 지대한 영향을 끼쳤다. 아르투르 슈니츨러(1862-1932)는 데카당스 시대 빈 사회의 초상을 그려냈다. 구스타프 말러(1860-1911)는 후기낭만주의에서 현대 음악으로 이행한 시기에 활동한 천재적인 작곡가이다. 아르놀트 쇤베르크(1874-1951)는 음악적 신세계에 도달하며 '12음 음악'을 개발했다. 빈 미술계를 주도했던 에곤 실레와 오스카 코코슈카는 구스타프 클림트의 제자들이었다.

빈 모더니즘은 클림트 그림의 광채, 현기증이 날 만큼 뛰어난 정신과학의 업적, 최고점에 이른 음악으로 촘촘하게 짜여 있다. 하지만 이 모든 '철학과 예술의 빛나는 업적'들이 사회 문제를 해결하지는 못했다. 반유대주의가 점점 고조되며 확산되었고, 여러 민족들은 불화했다. 진보와 후퇴, 자유 세력과 보수 세력의 대립이 나타났음에도, 아니 어쩌면 바로 그 때문에 이 시대를 그토록 돋보이게 하

왼쪽 | 헤르만 바르. 뛰어난 수필가이자
비평가였던 그는 클림트와 절친한 사이였다.
아래쪽 | 작가 아르투르 슈니츨러는 빈 사회의
모습을 그대로 묘사했다.

는 독특한 창조적 분위기가 나타난 것이다.

조화를 향한 꿈

이러한 시대의 분열은 조화, 화음을 향한 갈망, 온갖 대립을 지양하고자 하는 동경을 일깨웠다. 예술
가들은 과학, 예술, 형이상학을 최고 수준에서 통합하는 종합예술의 열쇠를 찾으려 애썼다. 작곡가
리하르트 바그너(1813-1883), 철학자 프리드리히 니체(1844-1900), 오스트리아의 문인이자 연극비
평가이며 극작가인 헤르만 바르(1863-1934)는, 구스타프 클림트와 뜻을 함께한 분리파 미술가들처
럼 '전체를 향한 길'을 추구했다.

프로이트의 성에 관한 논문은 커다란 영향을 끼쳤다. 클림트의 수많은 스케치, 소묘, 회화들의
주제는 성과 에로티시즘이었다. 심지어 그가 그린 빈 사교계 귀부인의 초상화에도 미묘한 성적 묘사
가 들어 있다. 하지만 클림트는 여자들 외에도 평화로운 풍경화와 알레고리화와 상징적인 작품들도
그렸다. 그는 빈 역사주의의 가장 풍요로운 시기, 표상과 상징으로 가득 찬 세계에서 성장했지만 동
시대의 분위기와 감정을 작품에 표현하고자 이러한 주제에 대한 전통적 접근방식을 포기한다. 물론
클림트와 빈 사회는 벨기에, 네덜란드, 뮌헨 등 서유럽 중심지에서 사실주의에 대한 반대를 표방하
던 상징주의에는 관심이 없었다. 빈 사회에서는 실제로 만질 수 있는 육체와 사랑과 삶 그리고 피할
수 없는 죽음까지 탐닉의 대상이 되었다.

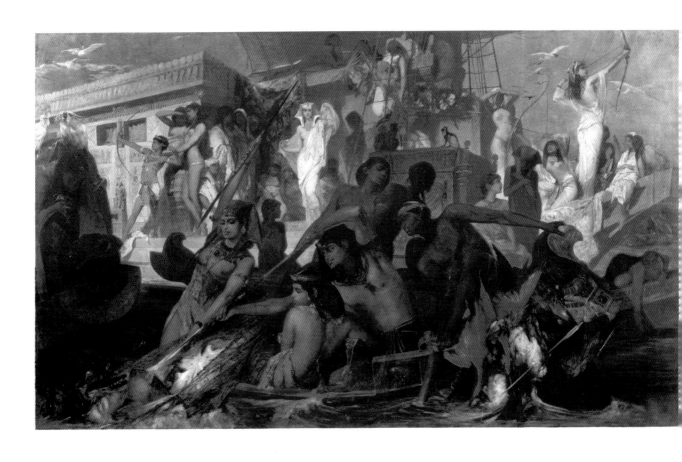

나일강에서의 사냥 | 거장 한스 마카르트는 19세기 빈에서 가장 인기 있던 예술가 가운데 한 명으로 꼽힌다. 그의 화려한 역사화는 젊은 구스타프 클림트에게도 모범이 되었다. 마카르트가 이집트 여행 후에 그린 〈나일강에서의 사냥〉은 동양에 대한 이국적 묘사로 유럽 관람객의 환상을 부추겼다.

마카르트를 추종한 초기 작품 | 구스타프 클림트의 초기 작품들은 특히 한스 마카르트에 의해 각인된 당시 지배적인 성향을 강하게 보인다. 하지만 클림트가 21살 때 그린 〈우화〉의 나체 여인은 이탈리아 르네상스를 연상시키며, 그의 후기작에 등장하는 '팜 파탈'의 이미지는 전혀 보이지 않는다.

최고가 되기까지

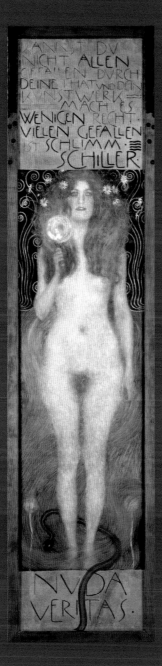

"너의 행동과 예술작품이
모든 사람의 마음에 들 수 없다면,
소수의 사람들이
공감할 수 있게 하라.
많은 사람들의
마음에 드는 것은 잘못이다."

프리드리히 실러, 구스타프 클림트의
〈벌거벗은 진실〉에 적힌 어구

시대를 앞선…

Focus

…구스타프 클림트의 작품은 시대를 앞서갔다. 그는 모질고 격렬한 비판과 거부를 받았고, 그의 작업은 빈 사회를 혼란에 빠뜨렸다. 클림트는 성을 솔직하게 표현하여 보수적인 사고를 뒤흔들고 금기를 깨뜨렸으며, 계속해서 대중들을 모욕했다. 그럼에도 그는 세기말 오스트리아의 예술계를 선두에서 이끌었으며, 이후 세대들에게 지대한 영향을 끼쳤다.

명성과 오명

대중과 궁정 그리고 오스트리아 전국에서 클림트의 인기는 계속 오르락내리락했다. 젊은 시절 클림트는 프란츠 마치와 공동으로 빈 대학교 '대강당'의 천장 장식화를 의뢰받고 작업했으나, 대학 당국은 이른바 철학, 의학, 신학, 법학을 상징하는 학부 그림이 추악한 포르노 그래피라고 질타했다. 87명의 교수들이 〈철학〉의 작업을 취소하라는 청원서에 서명할 정도였다. 클림트는 이 작품을 철회한 이후 공식 석상을 피하게 된다. 그러나 〈철학〉은 파리의 세계미술전시회에서 금메달을 수상했다. 이후 클림트는 세 번이나 빈 미술 아카데미의 교수직을 제안 받았으나, 그는 프란츠 요제프 황제가 중재했음에도 결코 수락하지 않았다! 1917년 클림트는 뮌헨과 빈 미술 아카데미의 명예회원이 되었다.

빈 사람들에게는 너무 도발적이었던 〈철학〉의 일부.

예술가들의 존경과 찬사

➜ 구스타프 클림트는 자신에게 많은 영향을 끼친 한스 마카르트를 존경하고 찬사를 보냈다.

➜ 클림트는 오귀스트 로댕(1840-84)의 존경과 찬사를 받았다. 로댕은 1902년 베토벤 전시회에서 오직 〈베토벤 프리즈〉에만 눈길을 주었다.

➜ 클림트와 에곤 실레는 서로에게 존경과 찬사를 받았다. 클림트는 에곤 실레를 발굴했고 지원해 주었다.

호외요! 호외!

《베르 사크룸》(라틴어로 '성스러운 봄'이라는 뜻)은 결코 시시한 책자가 아니라, 오스트리아에서 가장 중요한 예술 전문지였다. 이 잡지의 발행인은 분리파 회원들이었다. 오리지널 판화를 비롯한 미술은 특히 구스타프 클림트, 콜로만 모저, 요제프 호프만이 담당했고, 1898년부터 1930년까지 라이너 마리아 릴케, 헤르만 바르, 후고 폰 호프만스탈 등 국내외의 작가와 시인들이 이 잡지에 작품을 발표했다.

'황금 잎 사과'

빈 사람들은 프리드리히 슈트라세에 있는 분리파 전시관을 이렇게 불렀다. 1898년 건축가 요제프 마리아 올브리히가 이 건물을 완성하자마자, 분리파 미술가들의 작품이 전시되었다. 지붕을 장식한 화려한 황금빛 공 때문에 분리파 전시관은 즉각 '황금 잎 사과'라고 불렸다. 오늘날 이 건물 안에는 1986년에 다시 공개된 클림트의 〈베토벤 프리즈〉가 관람객들의 탄성을 자아낸다.

유겐트슈틸의 반란

1890-1914년까지는 '유겐트슈틸'의 시대이기도 하다. 이 명칭은 1896년부터 독일 뮌헨에서 발행된 예술 전문지 《유겐트》(독일어로 '청춘'을 뜻함-옮긴이)에서 유래했다. 유겐트슈틸은 예술가들의 반란이었다. 우선 이들은 산업화로 인한 대량생산이 수공예의 독자성을 빼앗아갔으므로, 공예품을 비롯한 모든 창작품에 '동등한 가치'를 부여하려 했다. 다른 한편 유겐트슈틸 예술가들은 과거의 형식과 역사화의 양식 대신 새로운 정체성을 추구하고자 했다. 이러한 소망은 유럽 전역으로 퍼져나갔다. 유겐트슈틸은 본질만을 표현하려고 간결한 그래픽과 그림자 없는 형상을 이용하지만, 결코 우아함을 잃지 않으며 신비를 좋아한다. 유겐트슈틸은 근대미술의 뿌리를 키운 비옥한 토양이었다.

빈 분리파

19세기 말 무렵 빈 미술가협회에서 진보적인 회원들과 보수적 회원들 사이에 갈등이 일어났다. 클림트를 비롯한 몇몇 회원들은 빈 미술가협회에서 탈퇴하고 독자적으로 '분리파'를 결성했다. 이들의 목표는 진리 추구와 건축, 회화, 조각이 통합된 종합미술작품의 창작이었다.

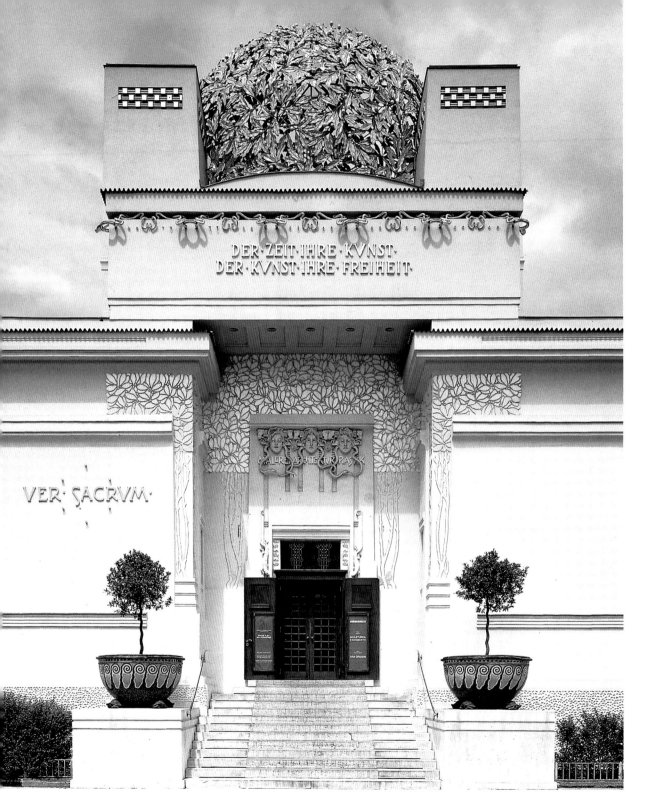

요제프 마리아 올브리히는 클림트를 중심으로 모인 예술가들을 위해
1897-98년에 걸쳐 분리파 전시관을 세웠다.

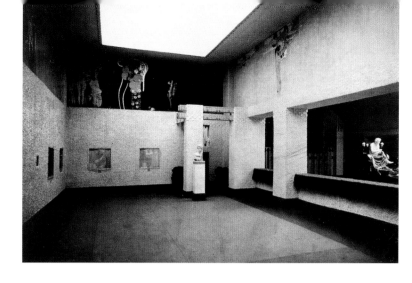

클림트의 〈베토벤 프리즈〉가
있는 빈 분리파 전시관 홀
전경, 1992년경.

"시대에는 그 시대의 예술을, 예술에는 자유를!"

구스타프 클림트는 빈 분리파의 창시자이자 대표였고 빈 사교계에서 인기 있는 초상화가였으며, 미술과 문화 창조에 많은 영향을 끼쳤다. 이밖에도 클림트에 대한 찬사는 길게 이어진다. 그러나 그는 동시대인들의 비판을 받는 경우도 많았다.

시대적 관습에 대한 반대

세기전환기는 변혁의 시기였다. 구스타프 클림트는 당대의 도덕적 규범을 깨뜨렸고, 관객을 매혹하면서도 놀라게 만든 화려한 색채의 작품을 통해 이 시기의 특징을 형성했다. 그는 언제나 스스로 목표를 새롭게 설정했기 때문에, 자주 사회로부터 거부당하기도 했던 반면 관심을 끌기도 했다. 화가의 자유는 그에게 결코 빼앗길 수 없는, 가장 큰 갈망이었다.

"나는 공격에는 매우 둔감하다.
하지만 주문한 사람이 내 작품에
만족하지 않는다고 느껴지는
순간에는 더욱 민감해진다."
-구스타프 클림트

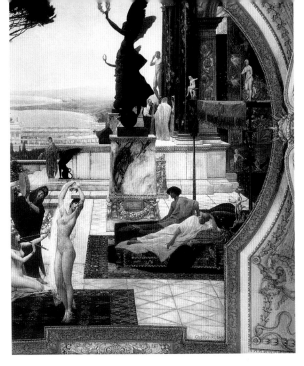

'예술가 컴퍼니'에 들어온 주문!
구스타프와 에른스트 클림트, 프란츠
마치는 부르크 극장의 계단실을
시칠리아 섬 타오르미나의 고대 극장을
묘사한 그림으로 장식했다.

밑바닥에서 벗어나

클림트의 가족사는 그의 후기 작품에 큰
영향을 끼쳤다. 그의 아버지 에른스트 클
림트는 금속세공사이자 조각공이었다. 구
스타프는 빈의 응용미술학교에서 동생 에
른스트, 프란츠 마치와 함께 모자이크부터 회화, 프레스코화까지 여러 가지 기법을 공부했다. 클림
트 형제와 이들의 친구가 된 프란츠 마치는 공동으로 그림을 그렸다. 그들의 작업은 더할 나위 없이
조화를 이루어, 이 그림을 보는 사람들은 한 사람이 그렸다고 여겼다. 이 때문에 그들은 곧 인기를
끌었고 큰 주문을 받게 된다.

　　1880년 세 사람은 공식적으로 작업 의뢰를 받아, 빈의 스투라니 저택에 4점의 알레고리화와 카
를스바트 온천의 천장화를 그렸다. 당시 클림트는 바로크 양식과 역사화를 그려 그 시대의 진정한
스타였던 한스 마카르트를 모범으로 삼았다. 마카르트가 44세로 세상을 떠나자, 그가 맡았던 빈 미
술사박물관의 계단실 장식은 중단되었고 결국 '예술가 컴퍼니'로 불리게 된 클림트 형제와 마치가
이 작업을 완성하라는 주문을 받는다. 젊은 클림트에게 이 일은 하나의 도전이었다.

독자적 양식 확립

이때까지 이 트리오는 고작 격려, 칭찬, 인정을 받았을 뿐이지만 국가의 주문을 받아 일하면서부터
예술가로서 출세가도를 달리게 될 것이었다. 그러나 운명은 이들의 발목을 걸었다. 1892년 에른스트
가 사망하자 프란츠 마치와 구스타프 클림트의 공동체도 깨지고 만다. 클림트는 점점 자신의 생각에
따르고 싶은 충동을 느꼈다. 동료 마치와 자신의 필치가 구분되지 않는 것이 싫어졌다. 그때부터 클
림트 필치의 중요한 특징이 작품 속에 드러나기 시작한다. 그는 자기 그림 속의 인물, 정확하게는 여
자들을 다른 방식으로 그렸다. 이것은 대단한 사건이었다. 그 전까지는 이상화된 인물들을 엄격한
규정에 따라 그리는 것이 규칙이었다. 그러나 클림트는 부스스한 머리칼, 유혹적인 눈빛으로 바라보

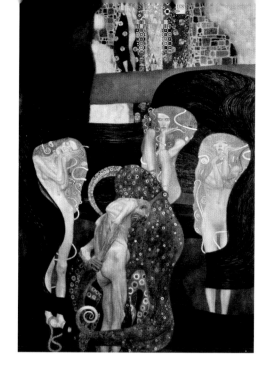

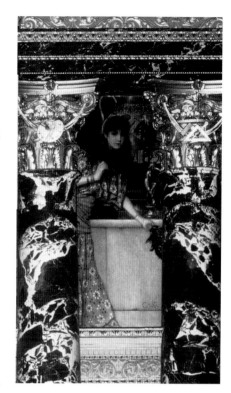

왼쪽 | 〈법학〉에서 클림트는 대학당국이 요구한 법의 승리 대신 적대와 불안의 상태를 그렸다. 세 점의 학부 그림은 제2차 세계대전 때 소실되었다.
오른쪽 | 〈탕가라 소녀〉는 '고대 그리스'를 구현한다고 했다(탕가라는 고대 그리스의 지방 이름이다-옮긴이). 그러나 클림트는 바로 당대의 여인을 묘사했다. 많은 관람자들은 이 그림을 보고 빈의 화류계 여성을 떠올렸다.

는 반쯤 감은 눈 등 인물들의 특징을 부여해 생명을 불어 넣었다. 이러한 그의 작품들은 금기를 깨는 것이었고, 곧 신랄한 비판을 불러일으켰다.

클림트의 반항

마치와 결별하며 '예술가 컴퍼니'는 해체되었지만 클림트는 마치와 함께 빈 대학교 신축 건물에 의학, 철학, 법학의 세 하부에 대한 그림을 그리라는 주문을 받았다. 클림트가 의학, 철학, 법학을 위한 알레고리화의 초안을 제출하자 폭풍 같은 분노가 일었다. 교수, 비평가, 국회는 클림트의 초안을 보고 그가 감히 전통의 요새를 허물려고 했다며 항의했다. 당시 충격을 받은 사람들의 눈에는 클림트가 교수들의 능력에 문제를 제기했다고 비췄던 것이다. 그는 나체의 임신부를 그렸다! 혼돈 속에서 무기력하게 떠다니는 사람들을 그렸고, 학문의 승리를 찬양해야 할 그림에 죽음과 무상함을 그렸다. 공개 토론에서는 클림트를 신랄하게 비판했다. 〈철학〉은 1900년에 파리의 세계미술전시회에서 1위를 차지했지만 외국에서 인정받은 사실은 아무런 도움이 되지 않았다. 조국에서 자신이 전혀 이해받지 못한다고 느낀 클림트는 결국 〈철학〉을 대학에 인계하지 않았다. 그는 이미 받았던 보수를 돌려주고 자신의 후원자에게 이 그림을 팔았다. 이때 여론과 국가기관에 대한 그의 신뢰는 철저히 무너졌다.

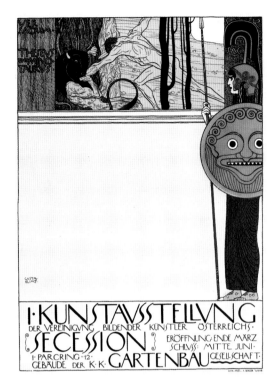

헤르만 바르는 제1회 분리파 전시회를 두고 "나쁜 그림은 하나도 없는 전시회"라고 호평했다. 테세우스와 미노타우로스가 벌거벗고 싸우는 모습을 그린 분리파 전시회의 포스터는 검열을 받아 여기서 보는 두 번째 포스터에서는 나무에 성기가 가려졌다.

새로운 것에 자리를!

빈 화단이 술렁였다. 클림트는 빈 미술가협회의 회원이었으나 '노장'들의 작품과 작품 제작 방식을 더 이상 참을 수 없었다. 세대간의 불화는 더 이상 복구할 수 없는 지경이었다. 클림트와 건축가 오토 바그너, 요제프 호프만, 요제프 마리아 올브리히 등 총 20명의 '변절자'들은 '빈 분리파'를 결성했다. 클림트를 대표로 한 '젊은 야수'들은 여러 계획을 세웠다. 그들은 이제 검열에 통과하려고 애쓰지 않았고 진실을 추구했으며 자신이 보고 느낀 것을 그렸다. 또한 분리파의 과제는 상대적으로 낮게 평가되는 수공예를 위한 투쟁이었다. 모든 예술은 동등한 가치로 평가되어야 했다! 이들은 '부자를 위한 예술과 가난한 자를 위한 예술'을 일치시키고자 했고, 감각적인 예술을 원했다. 또한 분리파는 모든 예술 영역의 요소들을 이용하여 확대된 종합예술작품을 만들고자 했으며 더 나아가 자신들의 작품으로 사회를 변화시키려 했다.

분리파의 황금빛 전용 전시관

클림트를 중심으로 한 빈 분리파 예술가들은 전용 전시장을 원했고 결국 실행에 옮겼다. 요제프 마리아 올브리히가 설계를 맡아 신축된 분리파 전시관의 지붕에는 동화에서 튀어나온 듯한 황금색 공 모양의 장식이 빛났다. 1898년부터 이 전시관에서는 오스트리아 미술가들의 작품이 전시되었다. 그러나 분리파 혁명가들은 모든 새로운 가능성을 환영했으므로 뜻을 같이 하는 해외 미술가들도 초대했다. 분리파 전시관 전면 지붕에 새겨 놓은 "시대에는 그 시대의 예술을, 예술에는 자유를"이라는 황금색 글씨는 바로 분리파의 구호였다. 미술비평가 루트비히 헬베지의 이 말은 예술 잡지 《베르 사

위쪽 | 제14회 분리파 전시회 개관일. 처음에는 클림트의 작품에 관객들이 몰렸으나 〈베토벤 프리즈〉에 대한 스캔들이 터지자 관람객 수는 줄어들었다.
아래쪽 | 빈 분리파의 이념을 널리 알린 예술 잡지 《베르 사크룸》. 창간년도 합본의 헝겊 장정은 분리파 미술가들이 디자인했다.

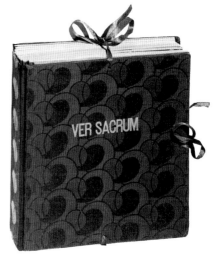

크룸》을 발행했던 분리파 미술가들에게 계속 따라다녔다. 클림트는 2년 동안 이 잡지를 위해 일했다.

신의 영광

1902년의 14회 분리파 전시회는 분리파 역사에서 정점을 이룬다. 이 전시회는 천재 음악가 베토벤에게 헌정되었고 막스 클링거의 베토벤 조각상이 전시의 중심을 차지했다. 이 전시는 종합예술작품을 지향하는 새로운 도전이었다. 요제프 호프만이 전시실 내부 장식을 맡았고 전시회 개막일에는 말러가 베토벤의 9번 교향곡의 모티프로 자신이 편곡한 작품을 직접 지휘하기도 했다. 베토벤의 조각상은 창작자가 온통 예술의 힘을 위해 헌신하는 도구라는 분리파의 이상을 구현했다. 클림트는 이 전시회를 위해 〈베토벤 프리즈〉를 창작했다. 크게 세 부분으로 나뉘는 이 작품은 중앙 홀 벽 위쪽에 직접 그려졌다. 관람객들은 이 벽화를 보고 충격을 받았다. 특히 〈난잡함〉, 〈향락〉, 〈무절제〉에 대한 알레고리로 그려진 추한 여자들은 '신의 영광'을 향해 점잖게 고양되는 느낌을 받고 싶어 하는 관람객들에게 반감을 일으켰다. 그러나 클림트의 의도는 〈베토벤 프리즈〉에 이제까지 지켜보고 생각했던 인생의 의미를 모두 쏟아 넣고 그 다음 〈전 세계의 키스〉라는 작품으로 왕관을 씌우듯 찬사를 보내려는 것이었다. 하지만 점잔빼는 당시 사람들은 이 작품에서 아무런 의미를 얻지 못하고 낯설어한다. 분리파는 이 전시회로 재정난을 겪게 된다.

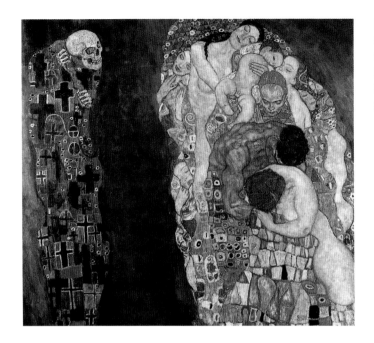

탁월함! 클림트는 〈죽음과 삶〉으로 로마 국제미술전시회에서 1등을 차지했다. 많은 관람객들의 추측에 의하면, 부드러운 표정을 짓는 어머니(상부 가운데)는 클림트의 평생 반려자인 에밀리 플뢰게이다.

사라진 명성

클림트는 나체와 성을 대담하게 그리면서 '훌륭한 취향'에서 멀어졌다. 그를 지지하는 여론도 점차 사라졌다. 주문도 떨어져갔고 빈 분리파 안에서도 그는 지지를 잃었다. 베토벤 전시의 실패가 너무 컸던 것이다. 1905년 그는 분리파를 떠나고 만다. 분리파 회원들은 흩어져 버렸고 결국 《베르 사크룸》도 폐간되었다. 클림트는 지극히 개인적인 생활을 시작했다. 시골에서 여름휴가를 보냈고 빈에서는 작업실에서 그림을 그렸다. 그는 후원자나 그 부인들의 초상화를 그려주었기 때문에 돈이 궁하지는 않았다. 다른 그림과는 달리, 클림트는 초상화를 그릴 때 주문자들을 만족시키는 데 가치를 두었다. 그러나 그는 오직 자기 자신을 위한 그림을 그리기 시작했고 점점 더 여자들을 그리는 데 빠져들었다. '팜 파탈'이 그의 그림에서 주요한 주제가 되었고, 죽음과 무상함도 그를 사로잡았다. 이 무렵 유명한 '금색 시기'가 시작된다. 그는 황금색 물감으로 〈아델레 블로흐 바우어 부인의 초상〉을 비롯한 초상화와, 걸작 〈키스〉에서 정점에 이르는 모자이크 풍 작품을 그렸다(41, 42쪽 참조).

국제적 성공을 거둔 빈의 이단아

1908년 분리파를 탈퇴한 미술가들과 클림트가 함께 개최한 전시회에서, 클림트는 마침내 최고의 찬사를 받았다. 그의 작품 16점이 전시되었던 그 전시회는 '클림트를 위한 파티'가 되었다.

이듬해 개최된 전시회에는 빈센트 반 고흐, 에드바르드 뭉크, 앙리 마티스, 로비스 코린트 등 다른 나라 미술가들도 참여했다. 이 전시에서는 이미 다음 세대 예술가들에게 끼친 클림트의 영향이

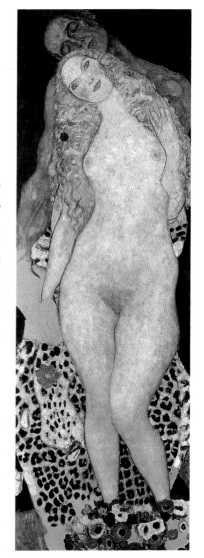

클림트는 딱 두 번 성경의 주제를 다룬다. 이 작품 〈아담과 이브〉는 그의 후기 작품 중 하나이다. 밝게 채색된 이브와 어두운 그림자 안쪽의 아담을 그린 이 작품에서는 여성을 전문적으로 그렸던 클림트 그림의 특징이 나타난다.

나타났다. 에곤 실레와 오스카 코코슈카의 작품들은 클림트를 모범으로 삼았음을 보여주었다. 클림트의 〈여성의 세 시기〉(37쪽 참조)는 1909년 전시회의 금메달을 받았다. 로마의 '국제미술전시회'에서 클림트의 그림들은 관람객에게 마치 폭풍 같은 감동을 불러일으켰다. 드레스덴, 뮌헨, 베를린, 프라하와 베네치아 비엔날레의 전시에서도 그는 관객과 언론의 찬사를 받게된다. 1911년 그는 로마 '국제미술전시회'에서 〈죽음과 삶〉으로 일등을 차지했다.

인기에 앞선 자기만족

클림트는 특히 해외의 여러 전시회에서 그에게 바친 경의를 받아들인다. 하지만 그는 자신의 작업실에서 지내거나 평생의 동반자 에밀리와 함께 아터 호(아터제) 또는 쇠르플링 근처의 카머를에서 보내는 여름휴가를 가장 좋아했고 볼링이나 보트타기와 같은 오락을 싫어하지는 않았다. 후원자 오이게니아 프리마베지 집에서 열리는 맛있는 식사를 곁들인 '광란'의 파티를 좋아했으며, 풍경과 사랑하는 여인들을 그리기를 좋아했다. 그는 제1차 세계대전이 일어날 즈음의 시기를 그렇게 보냈다. 전쟁은 그와 전혀 관계가 없는 듯 보였고 예술에 대한 자신의 이상이 일상에서 좌절을 겪은 이후 그는 오랫동안 정치에 관심을 두지 않았다.

1916년 클림트는 코코슈카, 실레와 함께 베를린 분리파들이 개최한 오스트리아 미술전시회에 참여했다. 이듬해 빈과 뮌헨의 예술 아카데미 명예회원으로 선출되었다. 이 일은 전통을 무시한 그의 작품에 대한 '처벌'로서 일생 동안 교수직을 박탈당했던 사건에 대한 작은 위로였다. 클림트가 세상을 뜨기 전에 작업했던 마지막 그림들 가운데 하나는 〈아담과 이브〉였다. 이 그림은 다른 많은 작품들과 마찬가지로 미완성이다.

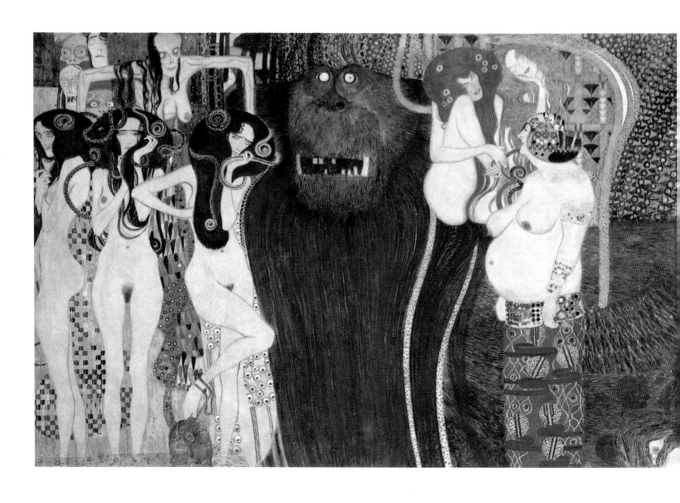

사랑의 힘 │ 구스타프 클림트의 대표 작품 중 하나인 〈베토벤 프리즈〉는 분리파 전시관에서 열린 작곡가 루트비히 판 베토벤에게 헌정된 전시회를 위해 제작되었다. 이 작품은 클림트가 꿈꾼 유토피아의 실현, 즉 예술과 헌신적인 사랑을 통한 인간 구원을 나타낸다.

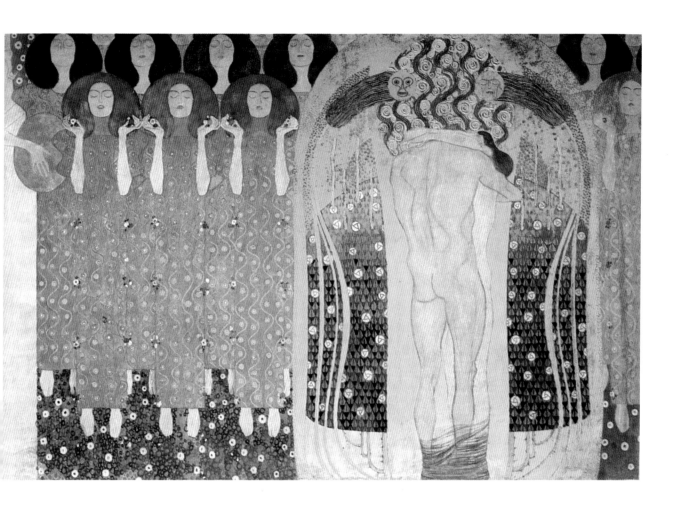

구원 │ 학부 그림의 주요 주제가 상실과 혼돈이라면 〈베토벤 프리즈〉에서는 이러한 긴장이 해소된다. 분명 행복을 갈망하며 적대적인 무력
의 위험을 뚫고 온 영웅은 연인과 포옹함으로써 구원받는다. 그가 가장 좋아하는 이 〈전 세계의 키스〉로!

예술

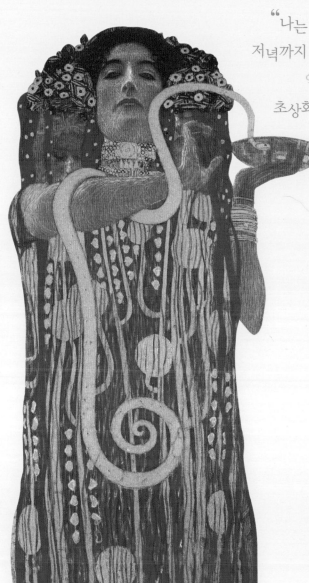

"나는 매일 아침부터
저녁까지 그림을 그리는 **화가**다.
인물화, 풍경화, 간혹
초상화도 그린다."

구스타프 클림트

우아함과 분방함은…

…클림트 작품의 특징이다. 빈 분리파는 클림트의 여성 묘사에 깊은 영향을 받았다. 그가 그린 여성들은 오늘날 우리에게도 여전히 비밀스럽게 보인다. 클림트의 알레고리화는 그가 생명의 의미를 추구하며, 인간 심리에 몰두했음을 짐작케 하는 상징으로 가득 차 있다. 그는 정적에 찬 풍경화도 열정적으로 그렸다. 그의 풍경화는 관객의 마음을 사로잡는다.

적나라한 사실

한때 클림트는 스스로 모범으로 삼았던 한스 마카르트가 그랬던 것처럼, 자신의 그림에 벌거벗은 육체를 즐겨 그렸다. 클림트는 마카르트에게서 줄곧 구성 요소들과 모티프들을 받아들였다. 그러나 국가의 주문을 받아 작품 활동을 했던 거장 마카르트가 누드를 표현하는 요령은 좀 더 책략적이었다. 도덕과 관습을 지켜야 했던 그는 검열관을 자극하지 않고 관객들의 기분에 맞추려고 끊임없이 타협점을 찾아냈다. 클림트는 이러한 제한에 구속되고 싶지 않았다. 때문에 도발을 마다하지 않고 금기를 깨뜨렸다. 그가 그린 누드는 종종 공공의 '미풍양속'의 잣대로 재면 정도가 지나쳤다.

황제 프란츠 요제프 1세는…

→ 구스타프 클림트와 빈 분리파를 전혀 좋아하지 않았다. 황제의 운전사는 분리파의 그림이 그려져 있는 건물 곁을 지나지 말라는 지시를 받을 정도였다!

한스 마카르트가 그린 나신.

풍부한 장식

클림트는 처음부터 그림에 풍부한 장식을 채워 거의 점 하나도 빈 곳으로 남겨두지 않았다. 그의 작품에는 꽃, 장식, 기하학적 형태가 가득 찼다. 그림 속 인물이 입은 옷의 무늬도 어지러울 정도로 얽혀 있다. 나아가 작품의 가장자리나 액자에도 그림을 그리고 장식을 더했다. 평면의 한 부분 한 부분은 섬세하게 채워져야 한다고 그를 유혹하는 듯하다.

상징주의

상징주의는 합리주의나 사실주의 또는 자연주의 등 이미 인정된 예술관에 대항하여 생성되었고, 지금까지도 대립하고 있다. 상징을 표현의 수단으로 이용하여 신비롭고 종교적인 관계를 만들어낸다. 죽음과 사랑은 상징주의자들의 주된 테마이다. 아르놀트 뵈클린, 페르디난트 호들러, 오딜롱 르동, 얀 토로프, 프란츠 폰 슈투크는 상징주의의 대표적인 화가이다.

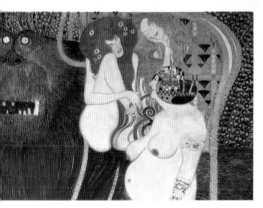

"나는 모든 것을 포기했다!"

클림트가 발표하는 그림들은 거의 습관처럼 대중들 사이에서 스캔들이 되었다. 클림트는 끊임없는 비판과 공격에 지쳐버렸다. 그는 한 인터뷰에서 국가의 지원을 전혀 받지 않겠다며 이렇게 말했다. "검열은 이제 충분하다. 나는 자구책을 찾겠다. 모두 떨쳐버리겠다. 내 작업을 방해하는 시시하고 하찮은 것들에서 벗어나 자유를 찾아 돌아가겠다. 국가의 도움은 모두 거부한다. 중요한 사실은 이제부터 내가 오스트리아라는 국가와 교육부가 예술 사안을 처리하는 방식에 대항하는 전선에 나서겠다는 것이다. 국가기관은 기회가 있을 때마다 진정한 예술, 진정한 예술가들을 반박하려 든다. 나약하고 옳지 않은 것들만 후원을 받는다. 진정한 예술가들을 방해하는 많은 일이 일어났다. 이 자리에서 그 일들을 일일이 나열하지는 않겠지만 언젠가는 밝힐 것이다. 진정한 예술가들을 위해 나는 분투하겠다. 언젠가는 이 모든 일이 분명하게 드러날 것이다."

장식이란?

'장식하다, 치장하다'라는 의미의 라틴어 오나레(onare)에서 유래한 장식은 반복되는 무늬를 가리키며, 추상적인 무늬가 많다. 천, 건축물, 그림, 카펫, 기둥의 표면을 치장하는 데 쓰인다. 장식은 연속되는 사건을 이야기하지 않고 표면에 한정된다. 전체적으로 자연주의적이며 조형적이라 해도 장식의 주요 기능은 꾸미는 것이다.

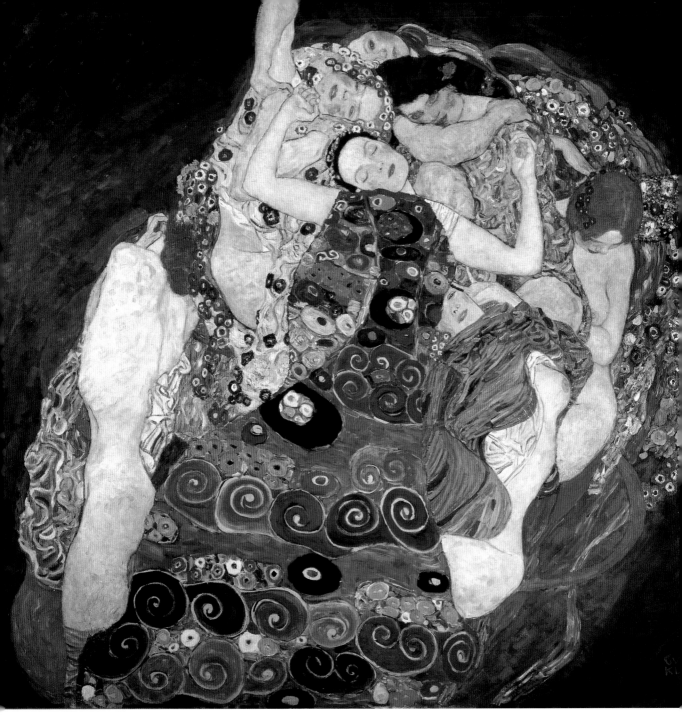

클림트는 〈처녀〉를 그렸을 때 처음으로 노화의 징후를 느낀 듯하다. 그러나
청춘에 헌정한 이 작품에는 태평하게 단꿈에 빠진 여인들을 보면 저절로
미소 짓게 되는 무심한 경쾌함이 가득하다. 클림트는 피라미드 형 구성에서
혼합하지 않은 순색만 썼다!

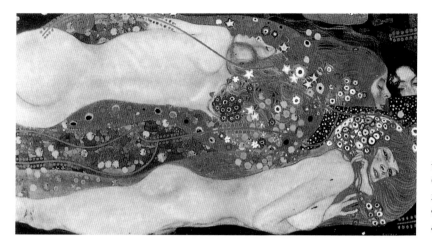

클림트는 미묘한
에로티시즘의 화가다.
화려한 색과 장식의 우주
안에서 선정적인
〈물뱀〉들이 꿈틀댄다.

찬란한 황금빛과
화려한 색채

클림트는 언제나 자신의 작품에 대해 말하기를 꺼렸다. 그가 작품에 대해 남긴 불과 몇 마디의 말에 따르면, 그의 작품은 소박하며 거의 단순하리라고 추측하게 된다. 하지만 그의 회화를 보면 결코 단순하지 않다! 카리스마 넘치는 이 화가는 그림에서 극도로 복잡한 주제들을 번갈아 다루었다. 클림트의 알레고리화는 삶, 사랑, 죽음에 대한 그의 생각을 반영하는 거울이다.

다양한 작업

클림트는 화가로서의 능력과 기교를 이용하여 자신이 찾는 진실을 향해 나아갔다. 그의 작품세계를 이루는 알레고리화, 초상화, 풍경화, 소묘의 네 영역은 하나로 연결된다. 클림트는 생명 또는 존재의 생성, 개화, 번영, 소멸에 심취해 있었던 것이다. 누구보다도 빈 분리파와 깊은 관련을 맺었으며 유겐트슈틸이 황금기에 도달하는 데 큰 도움을 주었던 화가 클림트는

"나는 회화와 소묘 작업을 할 수 있다. 나 스스로 그렇게 생각하며, 몇몇 사람들은 자기들도 그렇게 생각한다고 말한다. 하지만 정말 그런지는 확신할 수 없다."
– 구스타프 클림트

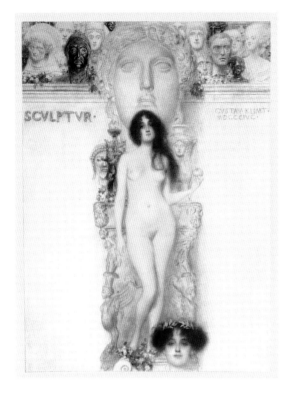

〈조각의 알레고리〉, 1896. 사과를 손에 든 이브는 끊임없이 새로워지는 조형예술을 나타낸다. 두 여인의 얼굴은 에로틱하고 생동감 있으며 현실적으로 보이는 반면, 그 뒤에 있는 고전적 조각상의 시선은 공허하게 허공을 향하고 있다.

기하학적 양식, 장식적인 배경, 금박과 은박을 천재적이고 능숙하게 이용했다. 그는 특히 비대칭적인 구성을 좋아했으며 캔버스만이 아니라 벽과 공간에도 적용해 모자이크로 표현했다. 클림트는 구상을 추상과 연결시킨 선구자였다. 그의 작품에 표현된 수많은 장식들은 단순히 치장이 아니라 상징적 언어로 이야기를 건넨다. 그의 평온하고 정적인 풍경화들은 농도 짙은 색채를 보여주므로, 그림 앞에 서 있으면 마치 수면과 풀밭과 수목들이 내뿜는 다채로운 향기를 호흡하는 듯하다. 또한 클림트의 소묘들은 여인들의 아름다움을 단 몇 개의 선만으로도 포착할 수 있다는 것을 보여주며 에로티시즘과 그에 대한 관심을 과감하게 드러낸다.

생동감 있는 회화

클림트는 예술의 도시 빈에서 특히 1897-1909년 사이에 집중 조명을 받았다. 그는 19세기에서 20세기로의 전환기에 서유럽 예술의 발전과 조화를 이루면서도 모방하기나 절충하지 않고 독자적인 작품을 창작했다. 후대 미술가들은 클림트와 그의 선구적인 작업에 마땅히 특별한 위치를 부여했는데, 그것은 자신의 인격을 작품 속에 녹여낼 수 있었던 그의 능력에서 비롯된다. 클림트의 작품에는 그의 체험들이 숨쉬고 있는 것이다!

물론 클림트의 독자적인 양식이 완성되기까지는 시간이 필요했다. 대부분 역사적인 주제를 다룬 그의 초기 작품들은 전통적인 아카데미즘의 영향을 증명해준다. 초기에 그는 한스 마카르트의 영향을 강하게 받았지만 곧 자신의 독자적 표현을 찾아냈다. 클림트는 마카르트의 가벼운 스케치 화법을

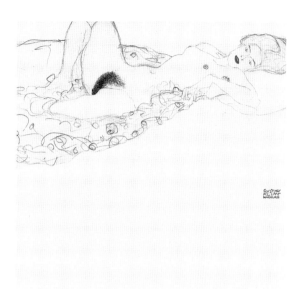

클림트는 모델들을 보고 수많은 관능적 스케치를 완성했다. 그는 여인들이 취했던 유혹적인 포즈를 몇 개의 간결한 선으로 확실하게 포착했다.

배웠다. 하지만 그 이후에는 라파엘 전파가 장려했던 대로 국제적인 양식으로 돌아선다. 동생이 세상을 떠나고 프란츠 마치와의 공동 작업을 그만두게 되자, 클림트는 마침내 독 자적인 화법을 추구하기 시작했다. 이 시기 작업의 특징은 여러 극장과 미술사박물관, 〈알레고리와 엠블럼〉 등 초기의 주문 작업들에서 찾아볼 수 있다. 신화 속의 여신과 알레고리화의 상징적인 여인들은 얼핏 보면 여전히 고전적인 아카데미즘을 따르는 것으로 보이지만, 자세히 들여다보면 당시 빈에서 목격하는 여인들임을 느낄 수 있다. 이것이 바로 새로운 점이었다!

클림트는 인물에 생명력을 부여하고, 구성을 통해 빈 상징주의의 독특한 느낌과 분위기를 전달하는 데 성공했다. 〈베토벤 프리즈〉나 〈유디트 Ⅰ〉의 초안은 그렇게 만들어졌다. 그 작품들은 논란의 여지없이 상징과 비유로 이루어졌지만, 눈에 보이는 것과 경험을 그대로 재현하는 데 반기를 들었던 네덜란드나 벨기에 파의 상징주의 작품들과는 확연히 구분된다. 빈의 상징주의에서는 생명력과 사실성을 느낄 수 있었다.

이상의 실현

클림트는 빈 분리파에서 자신의 이상을 실현했다. 그러나 분리파의 지도자였던 그는 예술의 성스러움에 대한 자신의 믿음을 분리파에 전적으로 쏟아 붓지는 못했다. 결국 그는 자신의 꿈이 이해받지 못한다고 여겨 1905년 분리파를 떠나 은둔생활에 들어간다.

클림트가 작업실에 줄곧 박혀 있게 되자 이전에 그를 따르던 숭배자들도 멀어져갔다. 20세기가 시작되고 클림트의 작업에도 새로운 시대가 시작되었다. 그림의 주제는 점점 사적으로, 표현은 훨씬

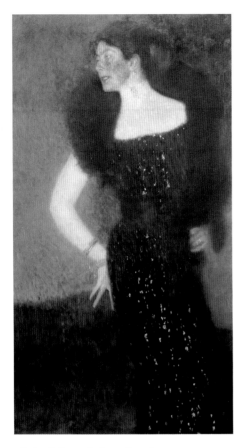

클림트는 귀족부인 로제 폰 로스트호른 프리트만의 초상화를 그렸다. 그녀는 사교계에서 아름답고 지적이라고 소문이 자자했다. 클림트는 발그스레하게 상기된 그녀의 얼굴을 통해 이 작품에 에로티시즘의 색채를 부여했다.

더 개인적으로 변했다. 그는 보다 주관적인 데 심취했다. 그는 인간 또는 존재라는 커다란 수수께끼에 계속 몰두했다. 생명은 남녀의 결합으로 탄생하지만, 여자의 몸 안에서 성장한다. 삶과 죽음은 영원히 순환한다. 남자는 여자의 비밀에서 완전히 배제되지만, 매혹당한다. 여자는 아름다움과 막강한 힘을 지니며, 클림트는 여자를 굴복시키고 지배하려고 한다. 그러나 결국 남자와 여자는 화해를 이룬다.

클림트의 가장 유명한 작품으로 꼽히는 〈키스〉에는 이러한 이야기가 담겼다. 클림트 자신은 이 그림을 〈연인〉이라고 불렀는데, 오늘날까지도 이 작품은 에밀리 플뢰게와 클림트의 사랑을 표현했다고 추측된다.

화려한 색채

'금색 시기'의 정점은 〈키스〉이다. 그는 또 한 번 작품 세계에 새로운 전환을 가져오는 데 성공했다. 색채가 이야기하도록 하는 능력을 발견했던 것이다. 이후 〈희망〉, 〈처녀〉, 〈죽음과 삶〉, 〈여성의 세 시기〉 같은 알레고리 작품들이 잇달았다. 클림트가 죽을 때까지 변하지 않았던 주제는 생명의 춤이었다. 그는 대작에서 존재의 순환을 다루었으며 이제 색채는 거의 선과 비슷한 중요하고 강력한 요소가 되었다.

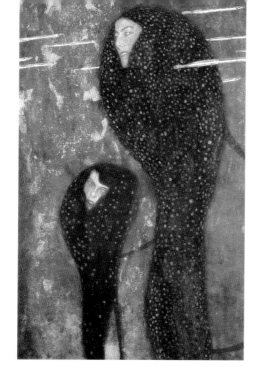

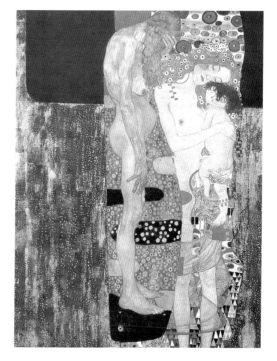

여성은 영원한 유혹의 대상

초기 작품을 제외하면 클림트는 전적으로 여자를 그리는 데 열중했다. 오늘날 우리가 그 시대에 고유한 여성의 유형을 볼 수 있는 것은 그의 덕분이다. 클림트가 그린 여성들은 19세기 말 빈의 퇴폐적인 분위기에 젖어 생활했던 이들이며 그림의 잔잔한 에로티시즘은 세기말의 분위기를 반영한다. 하지만 그의 작품에서 느껴지는 성적 긴장감은 분명 그의 개성에서 비롯되며 또한 당시 빈과 전세계에 지대한 영향을 미쳤던 프로이트의 정신 분석도 중요하다. 클림트가 그린 여성들은 금박과, 물감 또는 분필 등 재료와 기법으로 구분되었다. 또한 여성상들은 여성 해방의 다양한 '단계'로 분류된다. 거기에는 자신의 몸을 모르는 것처럼 보이는 수동적이고 몽롱한 소녀들이, 그 옆에는 차갑지만 관능적이며 자신감 있고 당당한 부인들이 있다.

표현, 재현, 관찰, 보여주기……. 클림트의 문제는 그와 (순진한 소녀든 사교계의 부인들이든) 모델들 사이에서 빚어지는 특별한 그리고 주로 관능적인 긴장감이었다. 그들 사이에는 영원한 거리도 있다. 클림트는 여성들을 매혹했던 남자였고 여자들은 그의 내면을 꿰뚫어보거나 소유할 수 없었다. 혹시 바로 그 때문에 여자들이 클림트와 희롱하는 것을 즐긴 것은 아닐까?

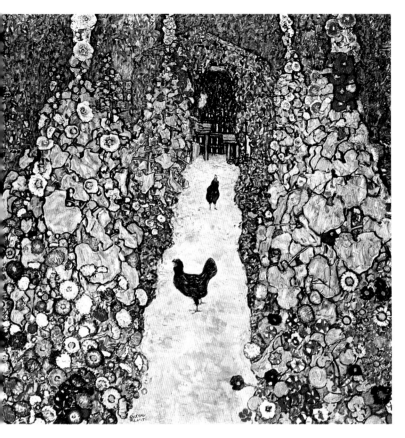

클림트는 얼핏 보면 '야생의' 자연을 암시하듯 보이는 것들을 잘 계산하여 배열하고 세부적인 즐거움을 많이 장치했다. 〈닭이 있는 정원 길〉은 1945년 오스트리아 임멘도르프 성의 화재로 소실되었다.

그림 속의 무대

클림트의 초상화에는 하나의 도식이 있다. 회화적 수단이 집중되는 얼굴과 손은 거의 자연주의적으로 보인다. 반면 옷, 배경, 때로 그림의 틀에는 무늬를 촘촘하게 엮어 장식한다. 그가 장식 요소로 즐겨 썼던 금색은 〈아델레 블로흐 바우어 부인의 초상 I〉에서처럼 부드럽고 창백한 피부와 대조를 이루거나 상기된 여인들의 뺨을 도드라져 보이게 한다. 반대로 그녀의 〈아델레 블로흐 바우어의 초상 II〉는 금색에서 채색으로의 변화를 잘 보여주며(42, 43쪽 참조), 배경에 보이는 문양에는 일본 미술의 영향도 나타난다. 클림트는 일본의 목각을 좋아하고 수집했다. 일본 미술에 대한 열광은 빈센트 반 고흐와 같은 그와 동시대 예술가들의 공통점이었다. 클림트는 프랑스와 뮌헨에서 발전한 '새로운 회화'의 영향으로 평면 작업을 했으나, 그것은 배경에만 국한될 뿐 인체에는 전형적으로 사실주의적 입체감을 부여했다. 즉 그의 여자들은 무대에 서 있는 것처럼 화폭 앞면에 3분의 1을 차지하며, 배경에는 장식무늬들이 폭포처럼 쏟아진다.

고요한 자연

우리가 클림트를 생각하면 보통 〈키스〉의 애정 표현, 강렬한 인상을 주는 〈베토벤 프리즈〉 또는 '팜 파탈'의 조형적이고 상징적인 묘사를 떠올리며, 그가 뛰어난 풍경 화가이기도 했다는 사실은 종종 간과된다. 하지만 그의 작품의 4분의 1은 풍경화이다. 클림트는 풍경화를 언제나 야외에서 그렸으나

누이에게 보낸 그림엽서. 평소에는 편지쓰기에 매우 게으른 클림트였지만 풍경화를 그리면서 보내는 여름에는 휴가지에서 '그의' 여인들에게 엽서를 자주 보냈다.

작품으로 완성된 스케치나 습작들은 몇 점 되지 않는다.

주문 작업, 초상화, 또는 다의적인 알레고리 작품들은 빈의 작업실에서 힘겨운 구성 연구를 거친 끝에 탄생했던, 클림트의 일상에서 '고된' 작업이었다. 반면 '자유로운' 여름휴가 기간에 그는 오직 풍경화만 그렸다. 1900년 이후 클림트는 거의 매년 여름휴가를 연인 에밀리 플뢰게와 함께 아터 호숫가에 위치한 잘츠카머구트에서 보냈다. 그는 가르다 호수(가르다제), 잘츠부르크 근처 골링, 장크트아가타에서도 몇 점의 풍경화를 그렸다. 또한 바트 가슈타인과 쇤브룬 궁의 정원에서도 각각 한 점씩 그렸다. 클림트는 쇤브룬 궁 정원에서 산책하는 것을 가장 좋아해서 아침마다 그 곳을 거닐었다. 이 그림들은 몇 점을 빼고는 모두 그가 이미 빈 분리파 시절 밝혔던 것처럼 가장 좋아하는 정사각형이었다. 클림트는 정사각형 화폭에 과수원, 풀밭, 나무군락, 꽃 등 풍경의 단면들과 호수와 그 연안을 담았다. 그는 결코 넓게 펼쳐진 땅이나 멀리 있는 산이 보이는 원경을 담은 파노라마 풍경화는 그리지 않았다. 클림트는 오페라글라스나 종이로 만든 액사를 통해 그리고자 하는 단면을 선택했으므로, 그의 풍경화는 '심도 없는' 평평한 그림이 되었다. 촘촘하게 밀집된 화면, 계단식 구성도 이 때문에 생겨났다. 클림트는 초기에 때때로 공간을 이용하기는 했지만, 이후 초상화와 풍경화에서 공간적 깊이에는 관심이 없었다.

클림트는 유럽 예술의 전개 상황, 반 고흐를 사로잡은 풍경, 모네, 신인상주의에 대해 알고 있었다. 그는 이러한 것들을 영감의 원천으로 이용하기는 했지만 궁극적으로는 자신의 양식을 충실하게 지켰다.

클림트의 풍경화에서 가장 큰 특징은 사람이 전혀 등장하지 않는다는 점이다. 어떤 그림에서도 산책하는 사람이든, 일하는 농부 혹은 놀고 있는 어린아이도 보이지 않는다. 이러한 특징 때문에 클림트의 풍경화는 유별나게 편안하고 평화롭게 보이며, 내면성이 빛을 발한다.

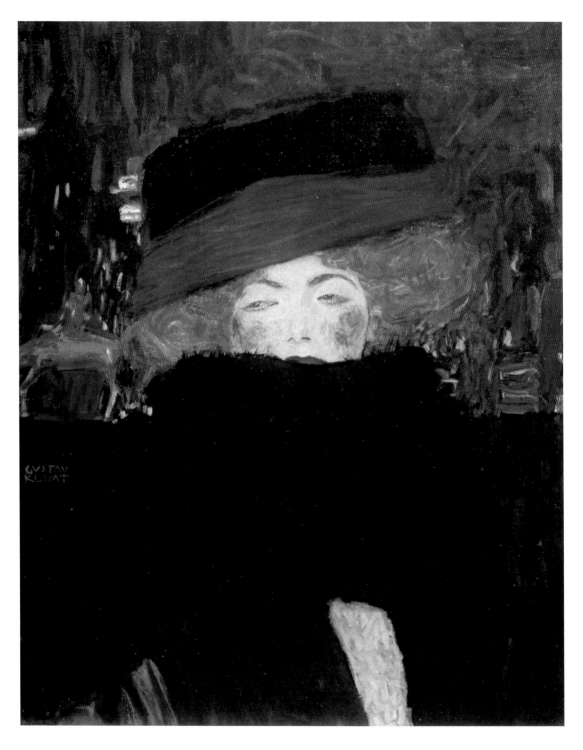

모자와 모피 목도리의 숙녀 │ 클림트는 〈키스〉보다 2년여 후에 이 수수께끼 같은 여인을 그렸다. 이 작품에서는 빈의 젊은 화가 오스카 코코슈카와 에곤 실레의 영향이 나타나면서, 금색을 비롯한 장식 요소들이 거의 보이지 않는다. 이 그림은 이전 작품보다 더 단순하고 더 표현주의 성향을 보이며 비밀과 암시로 가득 차 있다.

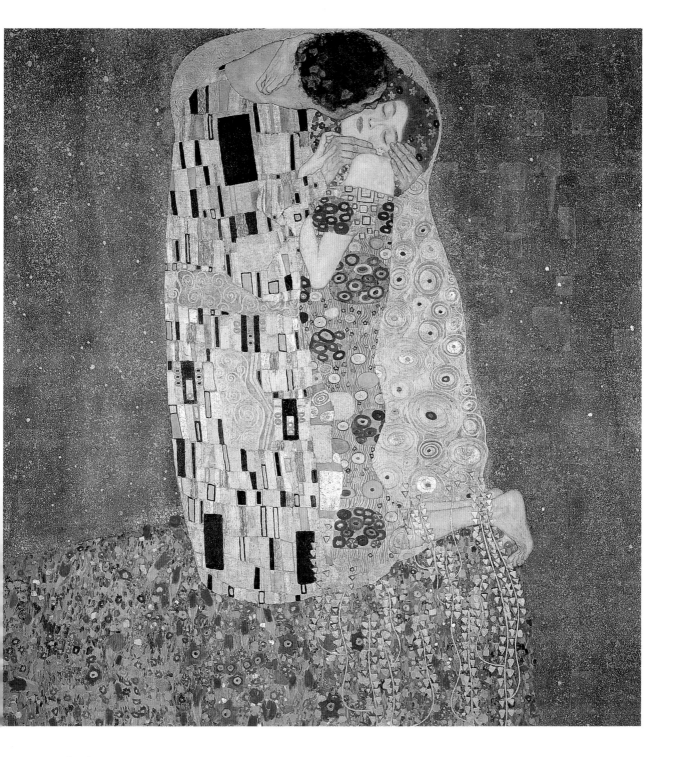

키스 │ 이 매혹적인 그림은 클림트의 창작이 절정에 이르렀을 때 나온 작품 중 하나다. '키스하는 두 남녀는 누구인가?' 이 질문은
오래전부터 여론의 관심을 모아왔다. 클림트 자신과 그의 애인 에밀리 플뢰게일까? 사실이야 어떻든 이 그림은 연인의 농염하며 육체적인 사랑,
그리고 우주와 개인의 일치에 내한 놀라운 알레고리나.

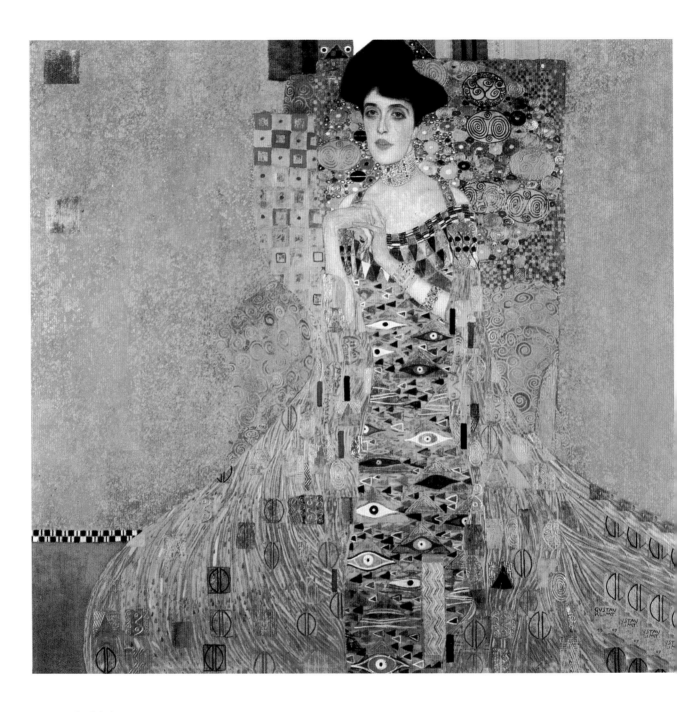

금색 시기 | "블로흐(Bloch)가 아니라 블레히(Blech)로군." ('양철'을 뜻하는 블레히는 그 색이 이 그림의 황금색과 비슷하며 또 '블로흐'와 발음도 비슷하므로 빗대어 쓰였다—옮긴이) 빈 사람들은 〈아델레 블로흐 바우어 부인의 초상 Ⅰ〉을 이렇게 평했다. 클림트가 그린 초상화 가운데 가장 유명하며 '금색 시기'의 정점을 이룬 이 그림은, 사실주의적 표현과 추상이 절묘하게 결합된 뛰어난 작품이다. 삼각형 안의 이집트 양식의 눈과 같은 의상 장식은 이국적 상징으로 해석될 수 있다.

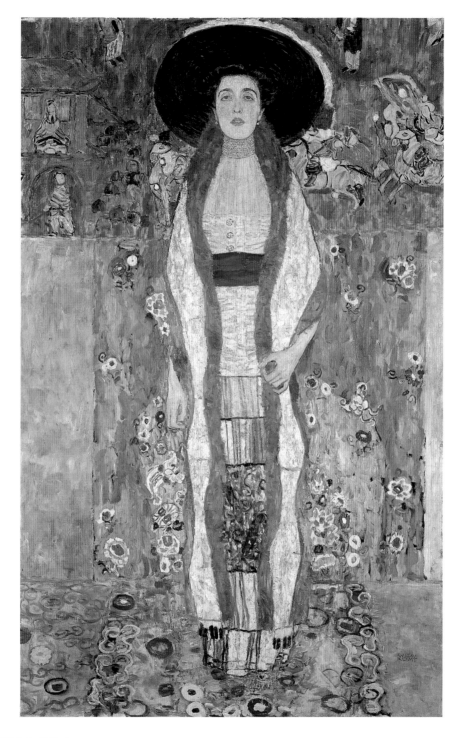

색채에 축배를! ┃ 아델레 블로흐 바우어는 에밀리 플뢰게를 제외하면 클림트가 여러 번 초상을 그린 유일한 여인이었다.
두 번째 초상화에서는 황금 대신 색채를 풍부하게 썼다. 〈유디트 Ⅰ〉도 아델레가 모델이었다는 것을 생각할 때, 부유한 실업가의
부인인 아델레가 오랫동안 클림트의 연인이었음을 알 수 있다.

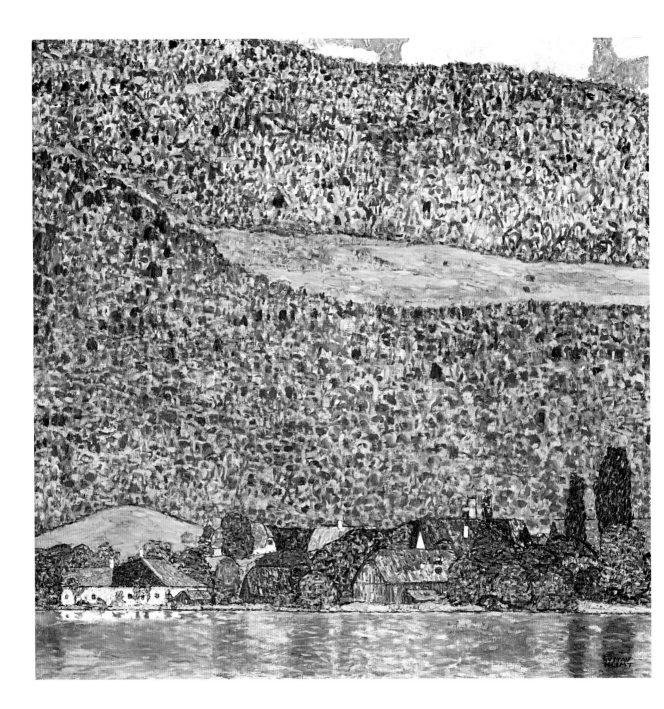

산봉우리 위에 빛나는 하늘 │ 이 작품은 클림트의 풍경화에서도 보기 드문 유형이다. 일반적으로 클림트는 원근법적 깊이에는 관심이 없었다. 그러나 호수 가운데서 시점이 시작되는 이 그림에는 어느 정도 공간성이 보인다.

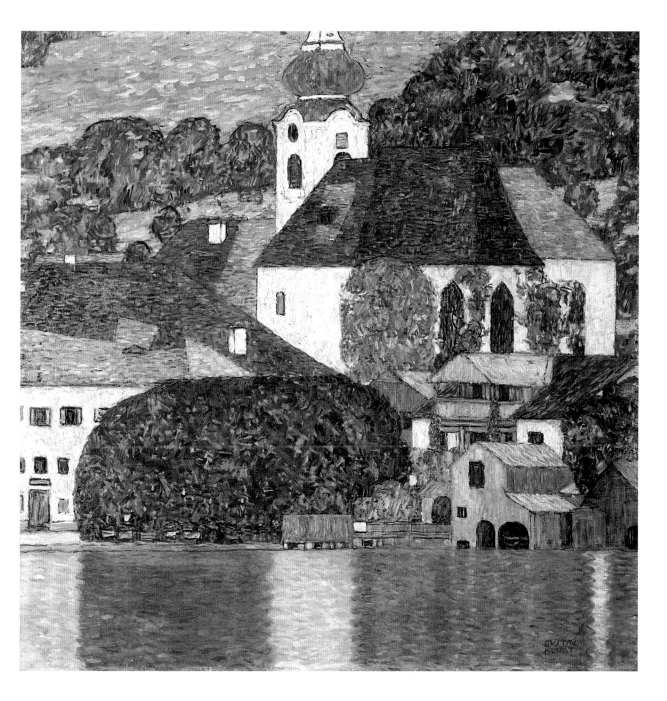

아터 호숫가의 운터라흐 │ 호수 연안에 집들이 층층이 '겹쳐졌다.' 밀교 이론에서 특히 조화로운 형태로 간주되었던 정사각형은 건물들이
조각조각 잇닿아 있게끔 단면의 선택을 제한한다.

삶

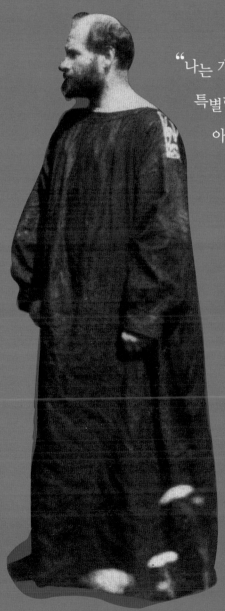

"나는 개인적으로
특별히 **재미있는** 사람이
아니라고 생각한다."

구스타프 클림트

'강한 개성의 소유자'

클림트 시대의 빈에서는 그를 이렇게 평했다. 그는 강철 같은 작업 의지와 엄격한 원칙으로 똘똘 뭉친 위대한 재능을 타고 났다. 클림트는 스스로를 "별로 재미없는 사람"이라고 생각했다. 그래서 인물보다는 자신의 작품을 보라고 권한다. 클림트에 관해 알고자 하는 사람은 "그림들을 자세히 관찰하고 그 안에서 내가 누구이며, 무엇을 하고자 했는지 알아내야" 한다.

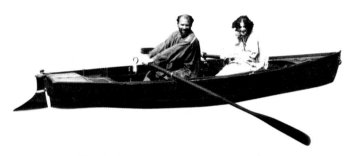

귀중한 여가

긴장 풀기, '게으름 부리기'는 클림트에게는 쉽지 않은 일이었던 듯하다. 며칠 작업을 멈추려면 그는 미리 공식적으로 계획해야 했다. 하지만 원칙적으로 그는 어떤 종류이든 오락을 반대하지는 않았다. 문제는 '재미'였다! 빈 청년 클림트는 와인, 여자, 노래 쇤브룬 궁 정원 산책을 사랑했다. 때때로 볼링을 했으며, 커피에 휘핑크림을 곁들인 구겔후프(뾰족한 모자 모양 케이크)로 느긋하게 즐기는 아침식사를 싫어하지 않았다. 또한 그는 체력 관리를 위한 운동도 했는데, 보트 젓기와 펜싱에는 열광할 정도였다. 특히 아터 호수에서 보내는 휴가 기간에는 규칙적으로 수영을 했다.

클림트는…

➡ 고양이를 좋아했다.

➡ 평생 어머니와 누이들과 함께 살았다.

➡ 항상 가족들의 재정을 부담했다.

➡ 스스로 은둔자, 세상을 등진 예술가로서 그림을 통해 세간에 알려지고 싶어 했다. 한편 친구들과 어울리는 것도 좋아했으며 파티를 즐겼다.

정원

클림트는 자신의 마지막 작업실에 멋진 정원을 조성해서, 창업시대(1870년대 독일 경제가 호경기를 이룬 시기-옮긴이) 양식으로 다양한 유실수와 꽃

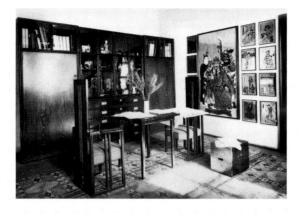

나무들이 무성하게 자라게 했다. 그는 여기에 정자를 세우고 해마다 새로 식물을 심었고, 푸르게 우거진 이 오아시스를 매우 좋아했다. 특히 그는 다채롭고 화려한 빛깔의 꽃들을 자랑했다. 클림트의 많은 풍경화들에는 그의 정원에 대한 사랑이 느껴진다.

여름휴가

마침내 근대가 시작된 이 시기에는 다양한 교통수단이 발전함에 따라, 유복한 부르주아들 사이에서 점차 여행이 유행했다. 답사나 요양을 목적으로 한 여행 외에도 소위 시골의 신선한 공기를 즐기는 '여름휴가'의 인기가 높아졌다. 클림트는 1897년부터 거의 매년 여름 플뢰게 가족과 함께 아터 호숫가의 잘츠카머구트로 떠나, 몇 달간 휴식하면서 풍경화를 그렸다. 구스타프 말러나 아르투어 슈니츨러처럼 시골에서 신선한 영감을 얻고자 소망하는 다른 예술가들도 시골로 여행을 떠났는데, 말러도 잘츠카머구트를 좋아했다고 한다.

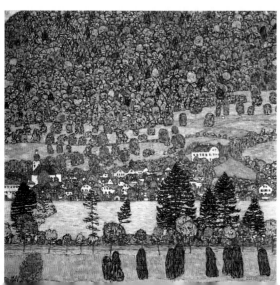

은신처

클림트는 조용하고 은둔할 수 있는 장소에서 작업하기를 원했다. 여러 번 옮기기는 했지만 그는 항상 빈 시내에 작업실을 가지고 있었다. 마지막 작업실은 당시 빈 변두리였으나 지금은 중심지가 된 히칭 구역에 있었다. 그의 작업실 바로 이웃에는 에곤 실레의 작업실도 있었다. 클림트에게 작업실은 작품을 제작하는 동시에, 주거 시설을 갖춘 은둔처이기도 했다. 작업실의 가구는 요제프 호프만이 만들었고, 벽에는 일본 판화가 걸려 있다.

"노 코멘트!"

클림트는 자신의 사생활에 대해서 침묵으로 일관했다. 그런데 사람들은 말하지 않은 사실에 한층 더 흥미를 느낀다는 것은 당연하지 않은가? 클림트를 둘러싼 추측과 험담, 비방, 전설은 끊이지 않았다. 그의 인간관계와 연애사건에 대해서도 마찬가지였다. 클림트의 생애를 추적하는 진정한 그림의 원천이 되는 사건들은 그가 세상을 뜬 후에야 서서히 밝혀지기 시작했다.

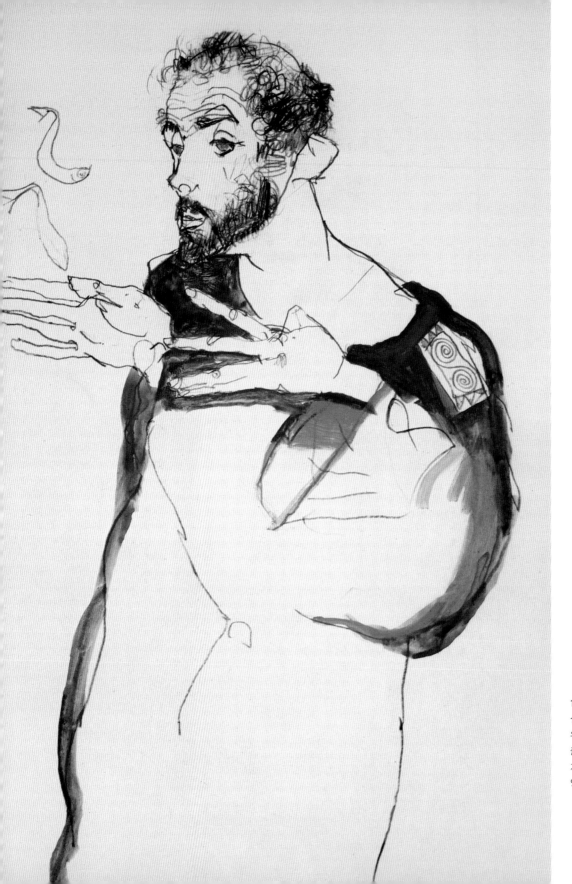

1912년 무렵 에곤
실레는 자신의 위대한
우상이었던 구스타프
클림트를 파란색 작업
가운을 입은 모습으로
영원히 남겨놓았다.

사진작가 모리츠 내어는 클림트의
평생지기였다. 1910년 무렵 내어는
클림트의 작업실에서 이 사진을 찍었다.

"비범한 깊이의 인간"

구스타프 클림트는 운명을 원망하지 않았으며 자신의 인생을 한 번도 불평하지
않았다. 그는 의욕적으로 작업했으며, 물질적으로 걱정하지 않으며 자신의 이상
을 실현했다. 그는 비판 받아도 용기를 잃지 않았으며, 현실에 순응하지 않고
화해의 가능성을 찾았다. 그가 원하는 것은 오직 하나, 그리는 것이었다.

서민 출신

클림트는 1862년 7월 14일 빈 근교의 바움가르덴에서 태
어났다. 당시 그곳은 독립된 마을이었으나 1892년 이후
빈 14구역으로 편입되었다. 아버지 에른스트 클림트와 어
머니 안나 클림트는 최소한의 생필품을 대는 데도 자주
곤란을 겪었을 정도였다. 친가 쪽에는 황제 페르디난트 2

> "나에 관해 알고 싶다면…… 내 그림들을
> 자세히 관찰하고 그 안에서 내가
> 누구이며, 무엇을 하고자 했는지
> 알아내면 될 것이다."
> – 구스타프 클림트

세의 경호원까지 지낸 분도 계셨지만, 클림트 가는 대부분 보헤미아 엘베 지역출신의
순박한 농부나 군인들이었다.

아버지 에른스트 클림트는 여덟 살 때 부모와 바움가르텐으로 이주했다. 고향인 라
이메리츠 근처의 드랍쉬츠에서는 수입이 거의 없었고, 궁정에 근무하는 에른스트의 아
버지가 유일한 희망이었다. 어린 에른스트는 금속세공과 동판 조각을 하는 직업교육을

구스타프 클림트는 지금은 빈 14구역이 된 린처슈트라세 247번지에서 태어났다. 클림트 가족은 대문 오른쪽 바로 옆방에 살았다. 이 사진은 1900년에 촬영했고 이 건물은 1967년 철거되었다.

받았다. 그는 오페라 가수를 꿈꾸던 두 살 연상의 안나 핀스터와 결혼했다. 구스타프의 어머니 안나는 아이들 일곱 명을 키우게 되면서 곧 그 꿈을 접어버렸다.

어려운 시절

에른스트와 안나의 첫 아이는 딸 클라라였고 2년 뒤 구스타프가 태어났다. 그리고 1-2년 간격으로 에른스트(구스타프와 예술가의 길을 걸었다), 헤르미네, 게오르크, 안나 그리고 막내 요한나가 차례로 태어났다.

일곱 아이들은 주로 매우 비좁은 곳에서 생활했다. 어떤 때는 모두 한 칸짜리 공간에서 산 적도 있었다. 아버지 에른스트는 안타깝게도 사업 수완을 타고나지 못해서 인지 성실하고 열심히 일했지만 생활비는 늘 빠듯했다. 1873년 증시가 폭락한 후 클림트 가족은 거의 파산할 지경에 이르렀다. 그해 크리스마스 파티는 참으로 쓸쓸했다. 구스타프의 여동생 헤르미네 클림트는 그 때를 회상하며 "선물은 말할 것도 없고 빵도 없었다"고 말했다. 집세도 내지 못하는 때가 잦았다. 그래서 이 가족은 계속 이사를 다닐 수밖에 없었다. 공장 노동자와 실업자들이 많이 사는 빈 근교 지역에서 이러한 유랑은 다반사였다.

1867년에 클림트 가족은 빈 14구역으로 이사했고 일 년 뒤 구스타프가 학교에 입학했다. 그는 8년 동안 빈 국민학교를 다녔고, 14살 때 매우 뛰어난 성적으로 졸업했다. 모든 선생님들은 '이 소년은 예술적 재능이 있다'는 데 의견의 일치를 보였다! 구스타프는 응용미술학교에 입학해보라는 조언을 받았다. 이 학교는 당시에 설립된 지 10년이 되었는데, 런던의 근대 미술학교를 모범으로 삼아 운영되고 있었다.

클림트가 공예를 배웠던 장소. 빈 링슈트라세에 위치한 응용미술학교와 미술 및 산업 박물관. 1900년 무렵 촬영.

구스타프가 응용미술학교의 입학시험을 치르러 갔을 때, 옆 자리에는 나중에 구스타프의 친구이 자 '예술가 컴퍼니'의 동료가 된 프란츠 마치가 앉았다! 고대의 두상을 스케치하라는 과제를 받았던 두 소년은 시험에 합격했고 게다가 장학금도 받았다. 장학금은 무엇보다도 클림트 가족에게 경제적 으로 도움이 되었다. 1년 뒤에는 구스타프의 동생 에른스트도 그 학교에 들어갔다. 공동 작업에 능했 던 에른스트, 구스타프, 프란츠는 곧 스승 미하엘 리저로부터 비교적 큰 크기의 설계 도면을 옮기는 일과 같은 작은 주문들을 받았다. 프란츠 마치는 리저 선생님의 주문에서 들어오는 부수입의 가치를 알았다. "우리는 그 일이 매우 기뻤고, 선생님께서 많은 보수를 주면 더욱 행복했다. 그때부터 우리 의 형편은 훨씬 나아졌고, 클림트 가족에게는 정말이지 축복이었다."

더 높은 곳으로

이 학교에 있는 3년 동안 세 학생들은 고대의 소재를 많이 다루었고 고대는 구스타프 클림트가 작품 을 통해 평생 동안 천착하는 주제가 된다. 중학교 소묘 교사를 뽑는 국가시험을 치르는 자리에서 구 스타프, 에른스트, 프란츠의 인생은 바뀌게 된다. 궁정 고문관 아이텔베르거가 교실을 방문해 클림 트 형제와 마치의 그림을 특별히 꼼꼼히 들여다보았다. 프란츠 마치는 이렇게 전한다. "아이텔베르 거는 리저 선생님에게서 우리를 주의해서 보라는 말을 들은 것 같았다. 그는 우리에게 작업과정을 상세하게 보이라고 했다. 그리고 '소묘 선생이 되겠다고?' 라고 묻더니 머리를 좌우로 절레절레 저 었다. '자네들은 화가가 되어야 해!' 우리는 각자 20굴덴의 장학금을 받고 회화 및 장식미술과의 페 르디난트 라우프베르거 교수 문하로 들어갔다."

라우프베르거 교수는 인체 소묘 담당이었으며, 프레스코화 기법의 일종인 스그라피토(또는 그라

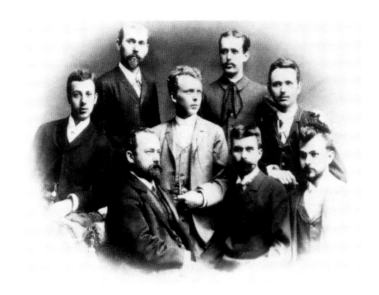

1880년 빈 응용미술학교 회화반의 사진.
앞줄 왼쪽에 라우프베르거 교수와 그
옆에 구스타프와 에른스트 클림트가 앉아
있다. 맨 뒷줄에 검은 양복을 입은
프란츠 마치가 서 있다.

피토: 고대 벽화나 대리석 타일 등에 여러 색으로 새기는 장식–옮긴이)를 통달하고 있었다. 또한 그는 이 제자들에게 벽화 같은 장식적 회화를 건축에서 효과적으로 이용하는 방법을 가르쳐주었다. 라우프베르거는 이 트리오의 탁월한 재능을 즉시 알아보고는 자신의 공식적인 주문 작업에 참여시켰다. 그는 클림트 형제와 마치가 언젠가는 자신의 작품을 계승하기를 소망했다. 이 일로 세 사람은 무엇보다도 돈을 벌 수 있었다. 또한 이들은 이비인후과 의사 아담 폴리츨러를 위해 의학에 관련된 인체 그림을 그리거나, 6굴덴을 받고 사진을 모사하는 초상화를 그려주었다. 나아가 라우프베르거 교수가 주선해준 주문 작업을 할 수 있도록 그들의 전용 작업실도 얻었고, 이후 당시 빈의 대표적인 화가였던 한스 마카르트의 주문 작업도 하게 되었다. 때문에 트리오의 명성은 급부상했으며 1881년부터는 '예술가 컴퍼니'라고 불리게 되었다. 이때 구스타프 클림트는 갓 19세였다!

사업가 기질

예술가 컴퍼니는 10년 동안 제법 돈을 벌었다. 이 세 사람은 '마치 한 사람이 그린 것처럼 구분할 수 없을 정도'로 세부까지 기법을 조절하므로 작업을 매우 빨리 끝낼 수 있다고 선전했다. 마치와 클림트 형제는 스스로 장식화가라고 여겼다. 마치는 그룹의 우두머리로서 조직과 재무 관리 특히 새로운 작업을 수주하는 데 수완을 발휘했다. 신축한 부르크 극장과 미술사박물관 장식은 그들이 맡았던 중요한 주문이었다. 1884년 원래 그 일을 맡았던 한스 마카르트가 갑자기 사망하자, 이 작업을 완성하는 임무가 예술가 컴퍼니에게 떨어졌던 것이다!(20, 21쪽 참조)

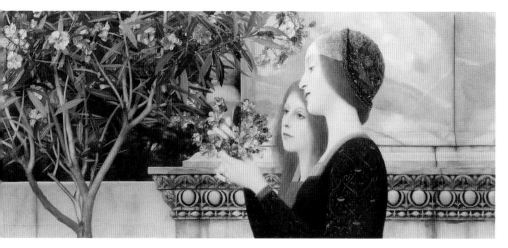

클림트는 1890-92년에 〈협죽도(夾竹桃)와 두 소녀〉를 그렸다. 이 초기 작품에는 아직 고대 생활상 그리기를 좋아하는 취향이 많이 보인다.

모델 구함!

이런 주문 작업을 위해서는 수많은 모델이 필요했다. 모델 비용이 만만치 않았기 때문에 이 세 사람은 친구들과 가족들에게 모델이 되어 달라고 부탁했다. 때로는 서로 모델이 되어 주기도 했다. 〈셰익스피어 극장〉에서는 이 예술가 컴퍼니의 회원들 모두가 황제비 씨씨 옆에 남았고, 때문에 구스타프 클림트는 의도하지는 않았지만 최소한 자화상을 한 점 그리게 되었다. 부르크 극장의 작업은 내단히 성공적이었나. 이 일로 세 청년들은 십자공로훈장까지 받았고 얼마되지 않아 다음 작업, 즉 미하엘 광장에 있는 구 부르크 극장의 내부를 그려달라는 주문

구스타프와 에른스트의 동생 게오르크는 다른 가족들처럼 '기꺼이' 〈셰익스피어 극장〉의 로미오 역 모델이 되어주었다.

을 받았다. 철거가 예정된 구 부르크 극장의 모습을 후세에 남겨놓기 위한 이 작업에서 프란츠 마치는 무대 쪽, 구스타프 클림트는 객석을 그렸다(9쪽 참조). 이 주문에는 당시 빈의 유명인사들 250명의 얼굴을 볼 수 있게 그려야 한다는 조건이 포함되었다. 시 당국이 이 계획을 공표하자 문의가 쇄도했다. 모두가 이 예술가들의 그림 속에 영원히 남겨지기를 원했던 것이다!

행복한 나날

구 부르크 극장 그림을 그린 후 세 청년은 황제가 하사한 거액의 상금을 받았고, 빈 예술가협회 회원

1918년 클림트가 세상을 뜬 뒤 조카 율리우스 침펠이
삼촌의 방을 수채로 그렸다. 전혀 기이하지 않은, 그림 몇
점이 걸려 있는 평범한 젊은이의 방이다.

이곳 베스트반슈트라세 36번지에
클림트가 살았다. 클림트의 방은
4층 왼쪽 두 개의 창에 해당한다.

이 되었다. 그야말로 탄탄한 출세가도를 달렸다. 또한 1891년에는 가
난한 집안의 아들인 에른스트가 해포석(海泡石) 파이프 공장주인 에른
스트 플뢰게의 딸 헬레네와 결혼했다. 이 결혼을 통해 클림트 형제는
마침내 빈 부르주아의 일원이 되었다! 이 무렵 구스타프는 헬레네의
동생 에밀리를 알게 되었고, 이들은 '공인'된 인척이었으므로, 자연
스럽게 우정을 쌓아갈 수 있었다.

비극적 반전

1892년 갑자기 클림트 집안에 불운이 닥쳤다. 아버지가 세상을 뜬 지 얼마 지나지 않아, 갓 결혼한
에른스트가 그 뒤를 따랐다. 이제 구스타프는 어머니와 누이들의 생계를 전적으로 떠맡게 되었다.
에른스트와 헬레네의 딸인 어린 헬레네도 후견인인 구스타프가 경제적으로 책임져야 했다. 프란츠
마치와도 결별한 구스타프는 더 이상 '고용된' 장식미술가로 살 수 없었다.

 구스타프와 누나 클라라와 여동생 헤르미네와 어머니는, 플뢰게 집안과 불과 몇 집 떨어진 제 7
구역 베스트반슈트라세 36번지로 다시 한 번, 마지막으로 이사했다. 새 집은 5층 건물의 4층에 있었
고, 구스타프는 죽을 때까지 그 집의 방 하나에서 살았다. 그가 죽은 뒤 그의 조카 율리우스 침펠이
그린 클림트의 방 그림을 보면, 살림살이가 매우 간소해 침대, 장식장, 탁자와 앉아 쉴 수 있는 소파,
그리고 벽에 걸린 그림 몇 점이 전부였다. 이러한 소박한 방은 구스타프의 여동생 헤르미네가 말하

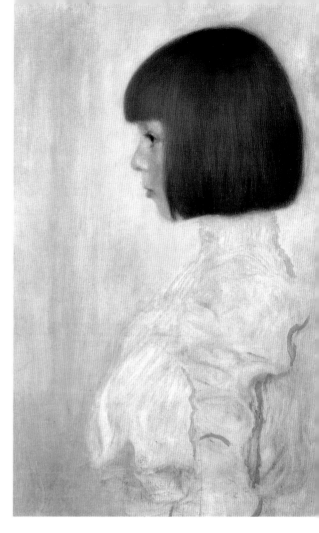

에른스트 클림트가 세상을 떠났을 때, 그와 헬레네의 딸은 태어난 지 불과 몇 달밖에 되지 않았다. 구스타프는 후견인이 되어 평생 이 아이를 사랑해주고 금전적으로 보살폈다. 이 그림은 헬레네가 여섯 살 때 그린 초상화이다.

곤 했던 그의 이미지와 아주 잘 어울린다. 헤르미네는 구스타프가 거의 매일 저녁을 가족과 함께 보내고 말없이 식사를 한 뒤 곧 잠자리에 들었고, 다음날 아침 일찍 다시 작업실로 갔다고 전했다. 헤르미네는 이러한 내면적인 클림트의 인상을 좋아해 그렇게 보이기를 원했으며, 클림트 자신도 마찬가지였다. 그는 사생활의 비밀 유지에 집착했다. 그것이 불가능하다 싶으면 가능한 한 떠들썩하지 않게 설명했다. 그는 가족 앞에서는 '다른' 클림트, 즉 다른 삶을 숨기려 했던 것일까? 아니면 대외적으로 그가 도덕적이었다는 것을 보여주기 위한 가족들의 배려였을까?

비밀에 싸인 작업실

사실은 짜릿하고 흥미로운 일이 구스타프의 작업실에서 일어나고 있었다. 작업실은 그의 제2의 고향이며 실질적인 생활공간이었다. 마치와 뒤이어 빈 분리파 회원들과 결별한 후에, 작업실은 예전보다 훨씬 더 확고하게 그의 생활에서 기준점이 되었다.

　대 화가 마카르트는 작업실을 극히 과시적인 공간으로 활용했으며, 자주 손님들을 초대해서 1001야화에 나올 법한 화려한 가장무도회를 열었다. 그러나 클림트의 작업실은 전혀 달랐다. 소박하지만 미학적 감각이 배어 있는 자그마한 집 앞에는 저절로 산책하고 사유하고 싶게 하는 정원이 갖춰져 있었다. 클림트의 작업실은 잔트비르트가세 8번지 4층에서 요제프슈테터슈트라세 21번지의 정자로, 다음에 1911년 펠트뮐가세 11번지로 옮겨졌고, 이곳은 현재까지 잘 보존되어 있다. 구스타프 클림트의 마지막 작업실에 대해서는 사진작가 모리츠 내어의 사진과 에곤 실레의 기록이 남아 그 모

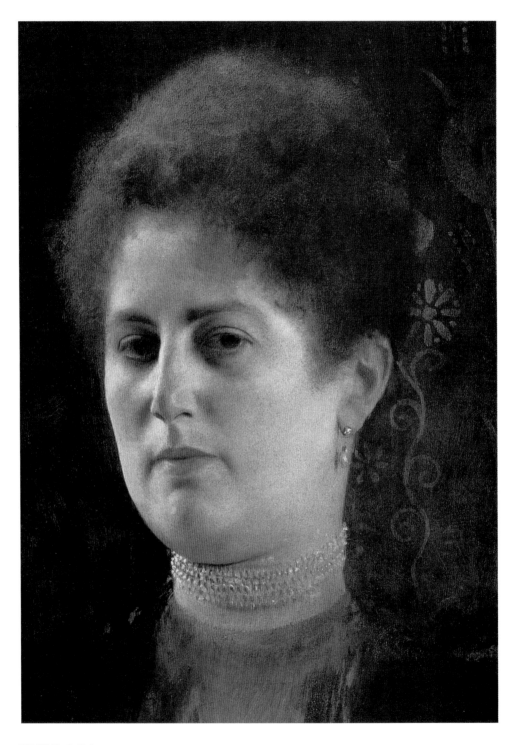

귀부인의 초상 │ 이 초상화의 주인공이 누구인지는 오늘날까지 밝혀지지 않았다. 이 작품이 그려진 1894년 무렵에 클림트는 개인 고객의 초상화를 많이 그렸다. 2년 전 동생 에른스트의 죽음으로 대가족의 생계를 혼자 책임지는 가장이 되었던 클림트는 이러한 초상화 주문으로 수입이 늘어나 기뻐했다.

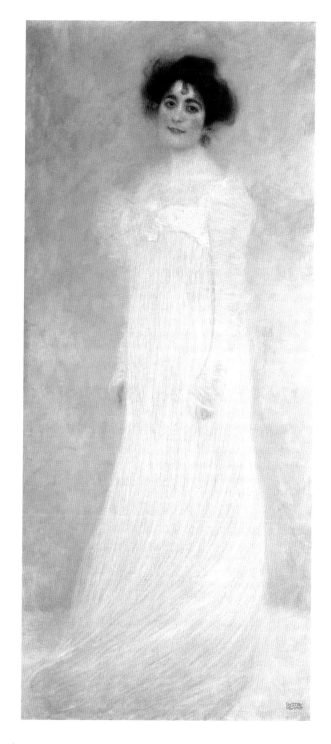

기품 있는 아우라 │ 1899년 구스타프 클림트는 부유한 기업가 아우구스트 레더러의 부인 세레나를 그렸다. 레더러는 클림트의 열광적인 후원자가 되어 곧 클림트 작품을 가장 많이 소장한 수집가가 되었다. 실물보다 큰 이 그림에서 세레나 레더러는 품위 있고 부드러운 인상이다. 하늘하늘 늘어지는 옷에 감싸인 그녀는 밝은 배경 속으로 녹아드는 듯하다.

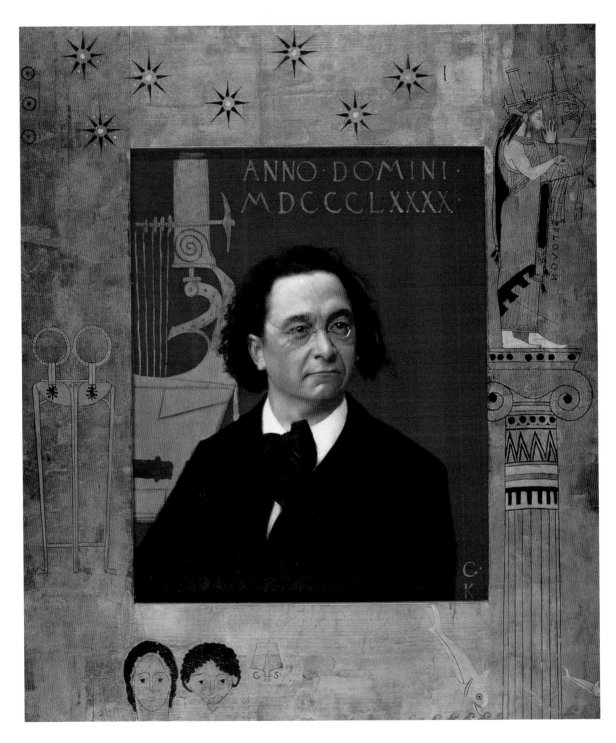

피아니스트 │ 피아니스 겸 작곡가인 요제프 펨바우어는 클림트 형제를 비롯해 미술가와 배우들이 모였던 '펨바우어 협회'의 창립자이다. 1890년에 그린 이 펨바우어 초상화는 협회의 회의실을 장식하기 위한 것이었다. 장식 테두리와 간소한 배경 장식이 인물을 두드러지게 한다.

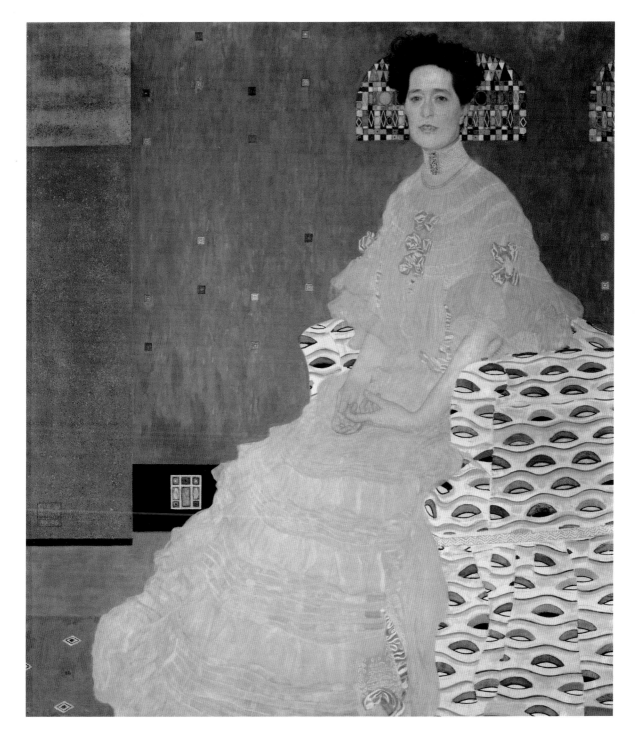

황금 애호가 │ 클림트는 1906년경 〈프리차 리들러의 초상〉을 통해 '금색 시기'를 시작한다. 디에고 벨라스케스의 〈여제 마리아 테레지아〉를 암시하는 프리차는 추상적이고 장식적인 무늬로 표현된 안락의자에 녹아들 듯한 느낌을 준다. 곧은 자세, 놀란 듯한 시선, 비스듬하게 포갠 두 손으로 인해 프리차는 마치 어린 소녀처럼 보인다.

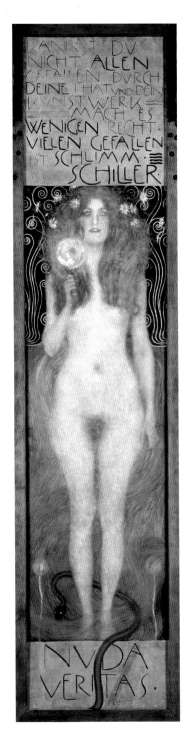

벌거벗은 진실 │ 1899년 작 〈벌거벗은 진실〉은 빈 분리파 화가들의 노력을 형상화했다. 클림트와 그의 동료들은
타협하지 않고 진리 수호라는 의무를 수행하는 예술을 지키기 위해 투쟁했다. 바로 이런 〈진실〉을 구현한 나체의 여인은
관찰자를 향해 거울을 들고 자신의 진실을 검토하라고 요구한다.

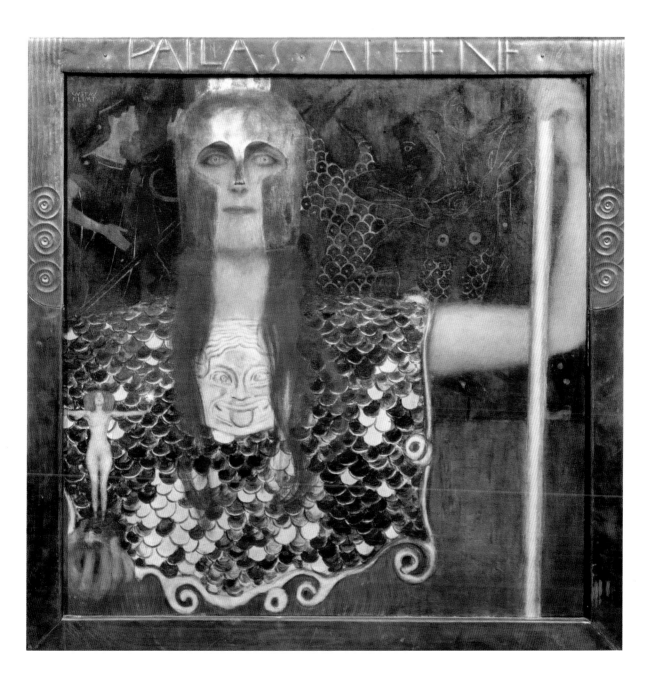

팔라스 아테네 │ 아테네는 빈 예술가들을 감시해야 한다. 분리파 회원들이 그룹의 수호신으로 뽑은 '팔라스 아테네'는 진지하고 투쟁하는 듯한 시선으로 바라본다. 문양으로 장식된 액자가 특이한 단면을 보여주는 그림을 감싼다. 1898년에 그린 이 작품에서 클림트는 전쟁과 지혜와 예술의 여신에게 비밀스럽고 유혹적인 분위기를 선사한다.

클림트의 작업실. 가꾸지 않아
무성하게 자란 정원은 작업실을
자연과 친숙한 은신처로
만들어주었다.

습을 짐작할 수 있다. 클림트의 사망 직후 남긴 실레의 기록은 다음과 같다. "작업실은 오래되고 잘 보이지 않는 정원 안에 있었고, 그 정원은 요제프슈타트의 정원에 못지않았다. 정원 저 끝 키가 큰 나무들이 드리운 그늘 아래 창문이 많은 낮은 오두막이 서 있었다. 수많은 꽃과 덩굴 식물들 사이를 지나면 클림트의 오랜 작업실이 나왔다. 현관문 앞에는 클림트가 조각한 멋진 두상 두 점이 세워져 있었다.

유리가 끼워진 현관문을 들어서면 먼저 대기실이 나오는데, 그곳에는 캔버스를 비롯해 여러 그림 재료들이 쌓여 있었다. 그 옆으로 세 개의 방이 이어졌다. 그 중 왼쪽은 응접실이었다. 응접실 중앙에는 정사각형의 탁자가 놓였고, 벽에는 빙 돌아가면서 일본 목판화들과 그 보다 조금 큰 중국 그림 두 점이 촘촘하게 걸려 있었다. 바닥에는 흑인 조각이, 창문 쪽 구석에는 빨강색과 검정색으로 이루어진 일본 갑옷이 세워져 있었다.

이 방 옆에 더 넓은 두 방에서는 장미나무들이 들어찬 전경이 펼쳐졌다. 그 중 한 방에는 해골 두 개가 전시되었고 다른 한 방에는 한쪽 벽을 차지하는 커다란 옷장에 중국과 일본식 옷들이 가득했다. 여기부터 본격적으로 작업실이다. 클림트는 언제나 발목까지 내려오는 주름이 풍성한 파란 색의 작업 가운을 입었다. 방문객이나 모델들이 현관 유리문을 두드릴 때면 그는 그런 모습으로 손님을 맞이했다."

모델과 뮤즈

클림트의 작업실 대문의 초인종을 누르는 방문객은 거의 없었다. 오는 사람들은 대부분 그의 작업에

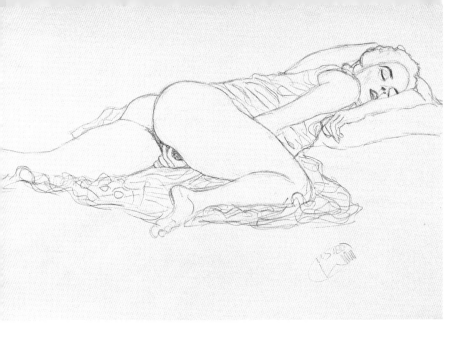

클림트는 자신의 여러 모델들을
보고 수많은 관능적인 스케치를
그렸다.

필요한 모델들이었다. 그는 작품을 위한 밑그림 외에도 극도로 에로틱한 스케치들을 완성했다. 이것만으로도 그가 작업실에서 방해받기를 원치 않았던 이유에 대한 설명이 될 것이다. 그의 그림 속 여자들은 당시 사회 분위기에 비추어 매우 분방한 포즈를 취하고 있으며, 그의 스케치는 훨씬 더 분명한 필치로 표현되었다.

 클림트가 모델들과 성적 관계를 맺은 것은 분명하다. 생전에 그는 자신이 세 아들의 아버지임을 인정했다. 그는 몇몇 모델과 정기적으로 작업을 하면서 그러한 방종한 관계로 이어진 것으로 보인다. 그 가운데는 그가 인정한 아들 구스타프의 어머니인 마리아 우치카와, 또 다른 구스타프와 오토의 어머니인 미치 침머만이 있었다. 미치는 〈희망 I〉과 임신부를 그린 여러 스케치의 모델일 것으로 추정된다. 대략 1903년까지 클림트는 미치와 일종의 연애사건을 일으키곤 했지만, 두 사람의 관계가 진정한 사랑이 아니었던 것은 확실하다. 미치는 그 당시 클림트의 삶에서 한 부분을 차지했다. 편지 쓰기를 싫어했던 클림트가 여름휴가지에서 그녀에게 편지를 보내 아이들의 안부를 물었고 당연히 그들을 금전적으로 보살폈다. 또한 매일 작업실에서 그가 그려주기를 기다리는 다른 모델들의 생활비도 조달했다.

 작가이며 저널리스트인 프란츠 세르바스는 잡지 《메르커》에서 클림트 작업실의 광경을 묘사해 험담하기 좋아하는 빈 사람들을 놀라게 했다. "이곳에서 그는 비밀에 싸인 나체 여성들에 둘러싸여 있었다. 클림트가 아무 말 없이 이젤 앞에 서 있는 동안 이 여성들은 그의 작업실 안에서 위 아래로 자세를 바꾸기도 하고, 나른하게 뒹굴다가 온 몸을 쭉 펴기도 했다. 이들은 이렇게 계속 움직이고 이 대가는 탐색했다. 그러다 그가 크로키하고 싶은 마음이 들만큼 미적 감각을 자극하는 자세나 동작을

미치 침머만. 그녀는 클림트의
모델이자 애인이었다. 뿐만 아니라
두 사람 사이에서 태어난 아들
구스타프와 오토의 어머니였다.

포착하고 손짓하는 순간, 이 여인들은
그 자세로 멈췄다."

평생의 여인

클림트는 단 한 명의 여성에게만 몰두
한 적이 한 번도 없었다. 그는 한 번도
결혼하지 않고 수많은 연애를 즐겼다. 그가 죽은 뒤에 개연성이 있는 다른 자식들과 어머니들에 의
해 14건의 유산상속 소송이 제기되었다.

그의 연애와 성적 모험들은 그렇게 변화무쌍했지만, 한 여인에게만은 그 나름의 방식으로 평생
동안 충실했다. 그 여인은 바로 에밀리 플뢰게였다. 에밀리를 간단히 클림트 인생의 반려자였다고
간주해서는 안 된다. 동생 에른스트의 처제로 클림트보다 열두 살 아래인 에밀리는 그가 가장 가깝
게 여기는 사람이었다. 외부 사람들은 이 두 사람의 관계를 쉽게 간파할 수 없었다. 그들이 살아가는
동안 '단지' 정신적으로 사랑하며 우정을 유지했는지 아니면 겉으로 보기보다 더 많은 일이 일어났
는지는 여전히 수수께끼다. 클림트는 '미디' 라고 즐겨 불렀던 에밀리를 '공식적으로' 세 번 그렸는
데, 실제로 몇 번 더 그렸는지는 지금까지도 논란의 대상이다. 에밀리는 클림트가 죽은 후에도 다른
남자와 결혼하지 않았다. 또한 그녀의 다른 애정 관계에 대해서도 알려진 바가 없다. 에밀리는 그녀
의 구스타프가 생을 마감할 때까지 그의 곁에 있었다.

에밀리는 경제적으로 독립했고, 클림트보다 '더 수준 높은 상류 사회' 에 속했다. 그래서 자신의
인생을 원하는 대로 계획하고 실현할 수도 있었을 것이다. 에밀리는 창의적이었고 자매들과 함께 패

1874년에 태어난 에밀리 플뢰게는
구스타프 클림트가 삶의 마지막
순간까지 함께 한, 가장 신뢰하는
사람이자 인생의 반려자였다.

션살롱을 잘 운영해 나갔다. 사교계의 부인들은 '플뢰게 자매들'에게 옷을 맞추었고, 에밀리는 자신의 혁명적인 의상 디자인을 실현했다. 에밀리는 유행의 흐름에 관심이 많았으며, 자신의 살롱에서 만든 파격적인 의상들을 즐겨 입었다. 여성 해방은 이미 19세기 말부터 시대의 관심사였으며 에밀리의 생활방식은 가장 현대적인 것이었다.

클림트와 에밀리가 의식적으로 이러한 생활방식을 결정했다는 점은 두 사람이 결혼하지 않은 유일한 이유라고 볼 수 있다. 이 가녀린 의상 디자이너와 화가는 매우 친밀했다. 두 사람이 교환한 수백 통의 엽서와 편지는 그들이 함께 일상을 보냈음을 증명한다. 또한 이들은 공개식상에 함께 등장했고, 연극을 관람하거나 전시회 개막식 또는 친구들 모임에도 같이 다녔다.

"아터 호수는 천국!"

구스타프는 자신이 좋아하는 여름휴가도 대부분 에밀리와 함께 보냈다. 장크트아가타와 골링이 그들의 첫 번째 휴가지였고, 1900년부터는 아터 호수가의 잘츠카머구트가 그들의 여름 거주지가 되었다. 그밖에는 1913년에 한 번 가르다 호수에 갔었다. 하지만 두 사람은 가족들과 여러 주일 동안 리츨베르크의 농가나, 협죽도가 만발한 카머 또는 바이센바흐의 별장에서 지내는 것도 좋아했으며, 매년 제발헨에 있는 별장에 플뢰게의 친척을 방문했다.

구스타프는 종종 에밀리가 떠난 뒤 몇 주일 더 빈에 머물다가 나중에 합류하곤 했다. 그때까지 그

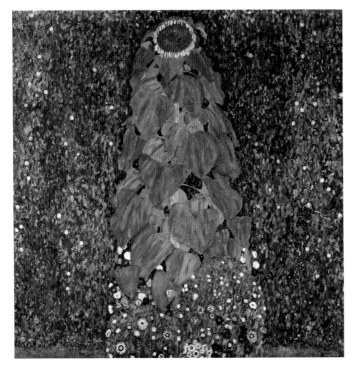

이 해바라기 그림은 모자이크처럼 구성되었다. 클림트는 여인들을 그리는 방식으로 꽃을 그렸다. 해바라기는 조용히 빛을 발하며 중심에 서 있다.

는 여행 준비 상황과 기대에 차 설레는 기쁨을 엽서에 적어 보냈다. "나는 벌써 짐을 많이 꾸려 놓았소. 가방에 넣기만 하면 된다오." 여름 별장에 도착하면 휴식과 사교 모임 그리고 스포츠가 기다리고 있었다. 하지만 클림트는 여름 동안에도 열심히 일에 매달려 풍경화와 대규모의 주문 작품들을 그렸다. 그는 매일 꽉 짜인 계획을 세웠다. 에너지가 넘치는 클림트는 빈둥거리는 것을 참을 수가 없었던 것이다. 미치 침머만에게 보낸 편지에 그는 일과를 상세하게 보고했다.

"내 시간표를 알고 싶다고? 하루의 일과를 알려 주겠소. 아주 간단하고 규칙적이지. 아침 일찍, 대부분 6시 무렵인데 좀 이르기도 하고 좀 늦기도 하지, 날씨가 좋으면 숲으로 간다오. 거기서 햇살을 받고 있는 낮은 관목 덤불을 그리지. 그 사이에는 침엽수도 몇 그루 섞여 있다오. 8시까지 그렇게 그림을 그리고 아침식사를 한다오. 그 다음에는 호수에서 수영을 하지. 아주 조심해서. 그런 다음 다시 그림을 조금 그리는데 해가 날 때는 호수 그림을, 날씨가 흐리면 내 방 창문에서 내다보는 풍경을 그린다오. 때로는 이 시간에 그리지 않고 대신 야외로 나가 일본 책들을 보며 연구하기도 하지. 그러다 보면 점심때가 되고 식사 후에 눈을 조금 붙이거나 책을 읽고, 간식 전후에 다시 한 번 호수에 몸을 담그는데 규칙적이지는 않지만 대부분은 수영을 하지. 간식 후에는 다시 그림을 그리는데 소나기가 몰려 올 때 어스름한 대기 속에 있는 포플러를 그린다오. 가끔 이 시간에 그림을 그리는 대신 이웃 마을의 작은 볼링파티에 가기도 하지만 아주 드문 일이지. 그러고는 다시 시간 맞춰 잠자리에 들

왼쪽 | 구스타프 클림트, 에밀리 플뢰게, 그녀의 언니 헬레네. 1905년경 아터 호에서. 해마다 가는 휴가여행은 클림트 생활에서 중요한 일정이었다.
아래쪽 | 여럿이 어울린 시골파티, 야외 주점으로의 소풍, 산책은 클림트의 여름휴가에서 중요한 사교 활동이었다. 물론 그림 그릴 때는 반드시 혼자 있기를 요구했다. 그때는 사진 촬영도 허용되지 않았다.

고 아침이면 제 시간에 이불 속에서 나오지. 때로는 근육을 좀 단련하기 위해 이 때 노 젓는 보트를 타기도 하오. 이런 식으로 하루하루 지내다 보니 어느새 두 주가 훌쩍 흐르고 휴가의 절반이 지나가 버렸군. 다시 기쁜 마음으로 빈으로 돌아가겠소."

클림트는 그림 그리는 동안에 어떤 경우에도 방해받는 것을 원치 않았다. 말년에 그는 바이센바흐 근처의 외딴 숲 속에 있는 집에서 칩거했다. 여기서 이국적인 작업 가운을 입고 거친 날씨도 아랑곳하지 않고 화폭을 채우는 그의 모습이 다른 여행객들의 눈에 띄기도 했다.

클림트는 전체적으로 볼 때 여름휴가가 이어지는 짧은 기간에 엄청난 양의 그림을 그렸다. 그의 작품에서 풍경화가 차츰 주목을 받기 시작했다. 전에는 그의 전체 작품에 풍경화를 포함시키지 않았지만, 시간이 지날수록 우리는 클림트가 인물이 등장하지 않는 풍경화를 통해서 다른 작품들에 대한 새로운 해석의 길을 열어준다는 사실을 알 수 있게 되었다. 그의 풍경화가 다른 작품들의 구성, 형식, 그림의 단면에 영향을 주었을 수도 있다는 흥미로운 해석이 가능한 것이다. 그는 정지한 풍경들에 생명을 일깨우는 반면, 그림 속의 여인들은 움직이지 않고 서 있게 함으로써 풍경화와 인물화를 연관지었다.

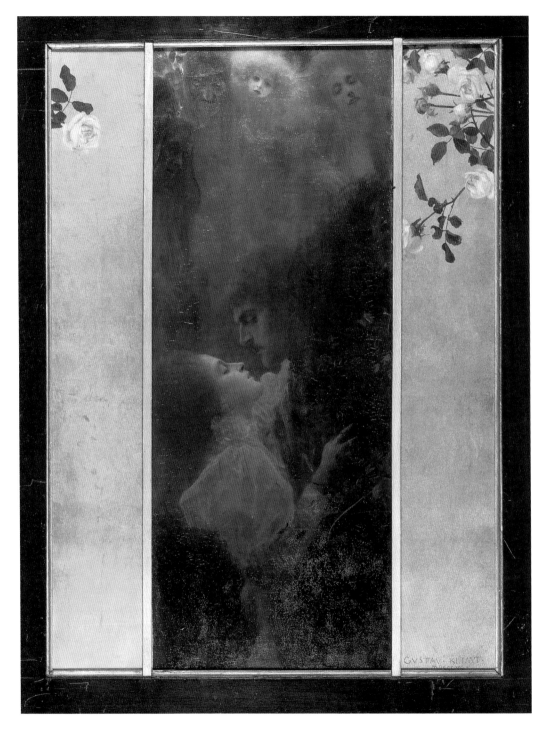

낭만주의 │ 1895년에 만들어진 이 〈사랑의 알레고리〉는 걸작 〈키스〉(41쪽 참조)의 전신으로 여겨진다. 이 작품에서는 아직 낭만주의 화가 카스파르 다비드 프리드리히의 흔적이 느껴지지만 서서히 유겐트슈틸 시기에 가까워짐을 보여준다. 사랑에 대한 영원한 상징인 장미가 그림 안에 보일 뿐 아니라 양 옆의 금색 평면 위로 줄기를 뻗는다.

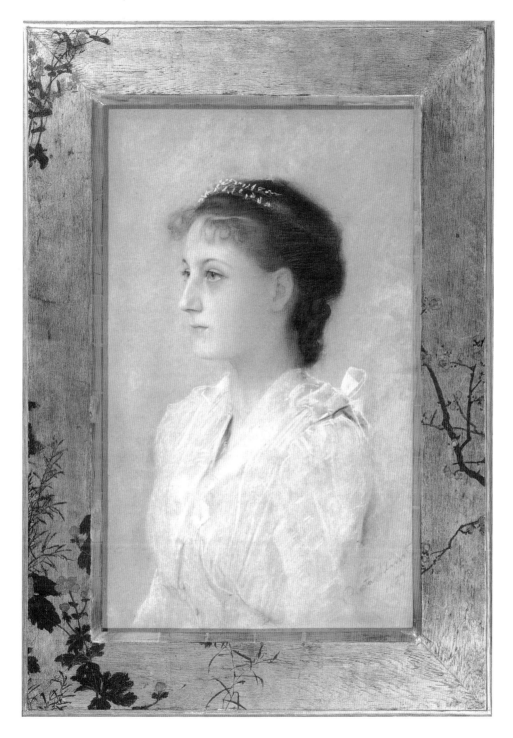

부드러운 금발 │ 1891년 17세의 에밀리 플뢰게를 처음 알게 되었을 때, 구스타프 클림트는 이 초상화를 그렸다. 그의 제수 헬레네의 동생인 에밀리를 그린 이 작품은 그의 초기 초상화 가운데 하나다. 헬레네와 에밀리는 셋째인 파울리네와 함께 '플뢰게 패션살롱'을 운영하며 자신들이 디자인한 옷을 팔아 성공을 거두었다.

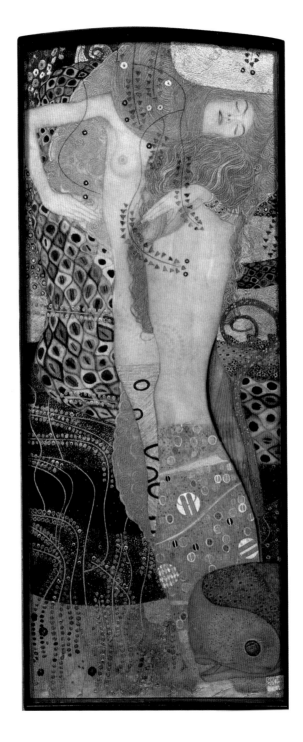

사랑을 나누는 소녀들 │ 클림트가 〈물뱀〉이라는 제목을 붙이고 두 여자를 그린 이 그림은 분명히 사랑을 나누는 두 소녀를 보여주고 있다. 클림트의 스케치들 가운데는 여성들의 동성애를 그린 작품이 수없이 많다. 그는 관객으로서 그들의 쾌락을 탐닉한 듯하다. 그림 아래쪽의 물고기는 남성 관찰자의 상징일까?

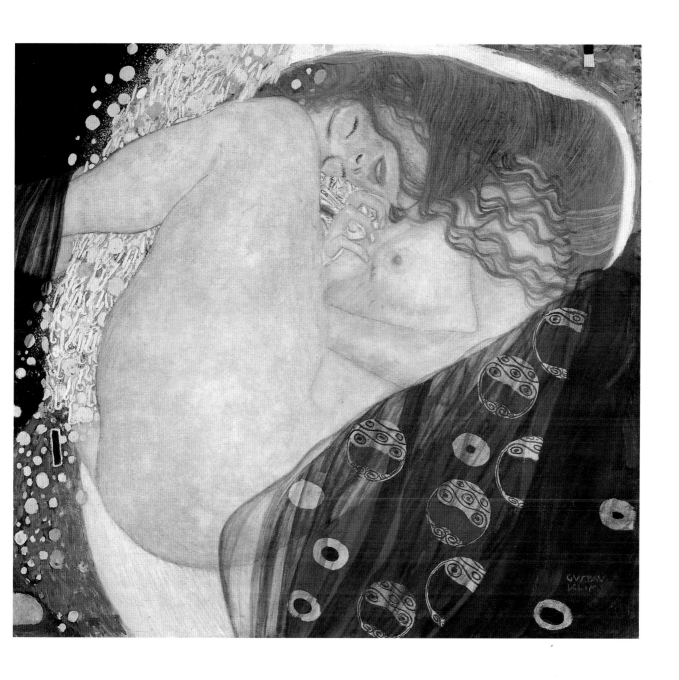

황홀경 │ 감옥에 갇힌 〈다나에〉를 황금비로 변신한 제우스가 '방문' 한다. 클림트는 이 그리스 신화를 차용해 삶에서 가장 은밀한 순간을 표현한다. 천에 감싸여 누워 있는 붉은 머리 여인의 다리 사이로 쏟아져 내리는 황금 빛 실이 에로티시즘이 감도는 분위기를 강조한다.

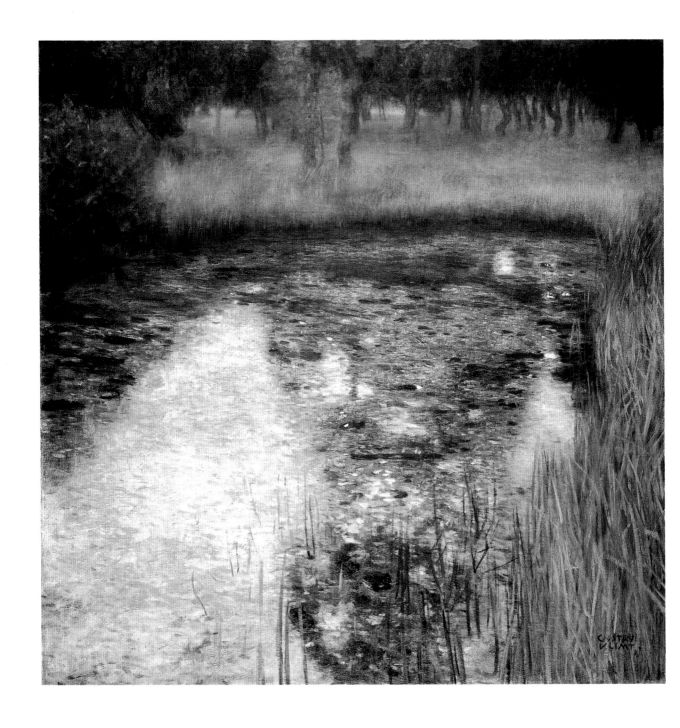

비밀에 싸인 늪 │ 클림트는 풍경화에서 대부분 정사각형 화폭을 선택했다. 이 작품 〈늪〉의 구성은 단면과 색채의 효과를 강조한다. 수면은 마치 거울처럼 하늘과 늪 주변의 풍경을 비추며, 인상주의 기법으로 나타난 각각의 색 점들은 생기를 부여하면서 신비한 분위기를 내는 데 기여한다.

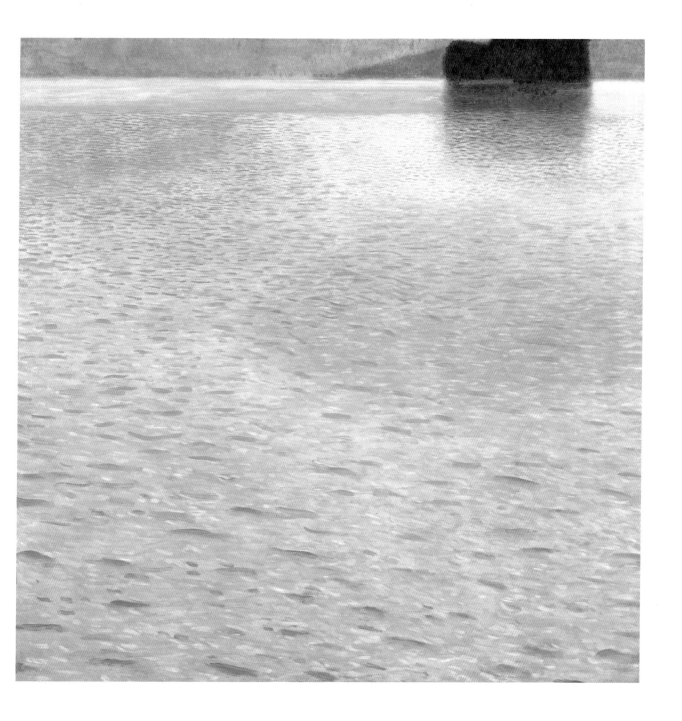

사랑하는 아터 호수 | 클림트는 자연, 식물, 날씨를 좋아했다. 이것들은 그의 편지나 엽서에서 매우 자주 등장하는 주제였다. "찬란한 태양이 비치고, 마치 축제일 같소!" 그는 에밀리에게 이렇게 썼다. 특히 클림트는 자신이 좋아했던 아터 호수를 수없이 많이 그렸다. 그림의 수면을 바라보고 있노라면 명상적인 분위기에 젖어든다.

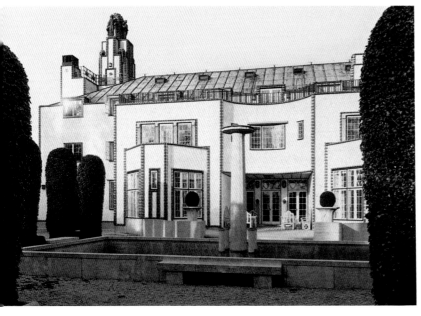

구스타프 클림트는 브뤼셀에 지은 기업가 아돌프 스토클레 저택의 실내 장식을 맡았다. 저택의 설계는 건축가 요제프 호프만이 맡았다.

〈스토클레 프리즈〉

클림트는 휴가 동안에 풍경화만 그린 것이 아니었다. 종종 곧 완성해야 할 그림들을 빈의 작업실에서 가져가기도 했다. 1905년 그는 〈스토클레 프리즈〉 준비 작업에 들어갔다. 아내와 함께 빈에 살던 벨기에의 기업가 아돌프 스토클레가 브뤼셀에 집을 짓기로 했다. 그는 건축가 요제프 호프만에게 그 일을 일임했고, 구스타프 클림트는 그 집의 실내 장식을 책임지기로 했다. 클림트는 이 프리즈를 디자인하는 데 4년이 걸렸다. 이 작품은 '금색 시기'의 마지막 작품이자 절정을 이루었으며, 빈 분리파들이 주장했던 다양한 예술의 공동작업이라는 원칙에 비추어도 완벽한 걸작이 되었다. 호프만은 공간을 '주거 가능한' 입방체로 구성했고, 클림트는 그곳에 프리즈를 제작해 넣었는데 화려한 프리즈의 중심에 생명의 나무가 있다. 분리파들의 원칙인 예술의 공동작업은 이후 바우하우스의 신앙 고백이 되었으며, 러시아 구축주의 예술가들도 그 원칙에 따라 작업했다.

〈스토클레 프리즈〉는 아홉 개의 판에 추상적이고 장식적인 모티프들을 나타냈다. 클림트는 모자이크 기법으로 다시 한 번 '인생, 사랑, 죽음'의 주제를 그렸다. 중앙에는 '금색 시기'의 상징인 〈생명의 나무〉가 있다. 춤추는 소녀는 〈기대〉이며, 키스하는 두 사람은 〈충만〉이다. 스토클레 부부는 클림트가 동 아시아의 주제와 종교에 관심이 많다는 사실을 알고 있었고, 그가 오래전부터 쏟아온 열정은 이 작품에 고스란히 드러났다. 〈스토클레 프리즈〉에서 클림트는 상징적인 자연과 인간을 결합하는 데 성공했다. 이 작품은 성, 가정의 행복, 사랑의 충만에 대한 상징이다.

1910년 클림트는 〈스토클레 프리즈〉를 위한 판지 작업에 몰두하느라 늦게야 빈에서 여름휴가지

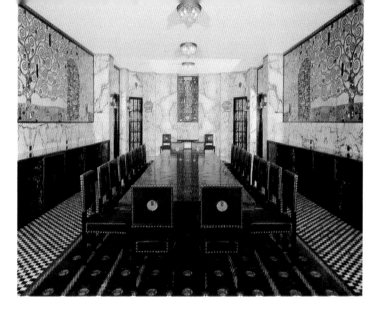

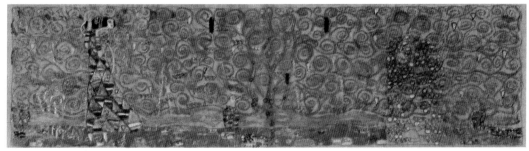

로 출발하게 되었다. "바보 같은 브뤼셀 일을 맡은 이후 나는 여름 내내 그 일에 매달리게 생겼소!" 그는 아터 호수에 있는 에밀리에게 편지를 썼다. "금요일에 그냥 출발하겠소. 시골에 가서 쓰레기 같은 브뤼셀 건을 해결해 봐야겠소. 유감이지만 스토클레 작업을 매우 열심히 하게 될 것 같소. 나는 그 일에 사로잡혔소." 하지만 4년 후에 구스타프는 일이 많았던 그 여름에 대해 완전히 다른 생각을 갖게 되었다. 에밀리도 매우 행복한 표정으로 도면 작업을 도왔던 그 여름의 추억을 되새겼다.

가장 편안한 집에서

클림트에게 해외여행은 피할 수 없는 일이었다. 전시회를 관람하러 가기도 했고 때로는 브뤼셀에 제작된 〈스토클레 프리즈〉 경우처럼 주문 작업이 설치되는 장소로 가야 했다. 1890년 그는 처음으로 뮌헨을, 1904년에는 이탈리아의 라벤나, 피렌체, 베네치아를 방문했고, 1909년과 1910년에는 파리, 마드리드, 프라하 등 유럽 여러 도시를 돌아다녔으며 1911년에는 로마와 다시 한 번 브뤼셀로 여행했다.

이러한 여행에서 그는 새로운 인상을 많이 수집하기는 했다. 클림트는 프랑스의 에드가 드가에게서 많은 인상을 받았으며 라벤나의 비잔틴 시대 모자이크는 그의 작품에 강력한 영향을 끼쳤다.

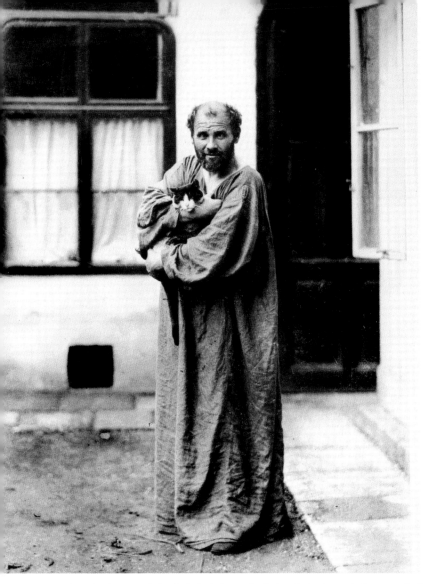

자기 작업실 앞에 있는 클림트.
고양이를 안고 포즈를 취했다.

그러나 그는 오랫동안 빈을 떠나 있는 것을 견딜 수가 없었다. 그가 보낸 엽서에서도 나타나듯이, 클림트는 다른 나라에서는 근본적으로 불안감을 느꼈다.

'펜과의 전쟁'

스페인에서 카를 몰과 당시 파리에 머물고 있던 에밀리에게 보낸 엽서, 빈에 있는 미치 또는 아터 호수에 머물고 있는 가족에게 보낸 엽서와 편지들은, 어찌 보면 클림트가 자신의 체험을 글로 확실하게 옮겨서 그것을 자기 주변 사람들과 나누려는 마음이 간절했다는 인상을 줄 수도 있다. 하지만 그보다는 단지 인사치레로 또는 친구들과 익숙한 환경이 그리워서 펜을 잡았다는 게 옳을 것이다. 적어도 클림트는 그런 식으로라도 고향에서 벌어지는 일에 참여하고 싶었다.

클림트는 글 쓰는 일 자체, 그리고 글씨로 된 모든 것들을 극도로 혐오했다. 몇 주일씩 자기 잎으로 온 편지를 열어보지 않을 정도였다. 편지를 비롯해 소식을 전하는 일은 에밀리가 맡았다. 그는 전화통화도 싫어했다. "돈은 돌아야 하는 것이야, 그러니 나는 관심 없어!"라며 금전 문제도 가능하면 멀리하려고 했다.

왼쪽 | 글쓰기를 아주 싫어했음에도 클림트는 수많은 엽서를 써 보냈다. 이것은 그의 누이동생 안나에게 보낸 것이다. 앞면에 꼭 필요한 내용, 일요일에 빈으로 돌아간다고만 적혀 있다.

오른쪽 | 클림트 특유의 파란색 작업 가운은 현재 빈 시립 역사박물관에 전시되어 있다.

클림트의 규칙적인 일상

빈에서 그는 완전히 자신의 습관대로 생활할 수 있었다. 새벽에 일찍 일어나 항상 걸어서 마이들링에 있는 티볼리 목장에 갔고 거기서 넉넉하게 아침식사를 했다. 30년 동안 친구로 지낸 사진작가 모리츠 내어가 클림트와 동행했다. 다른 사람들도 클림트를 만나려면 그곳으로 찾아갔다. 휘핑크림을 곁들인 구글후프와 커피로 아침식사를 마치면 그는 작업실까지 걸어갔다. 작업실에 도착하면 근력운동과 체조를 하고 작업에 착수하여 오전 10시부터 저녁 8시까지 일했다. 동료화가 에밀 피르한의 말에 따르면, 밤에 클림트는 술을 진탕 마시고 밤참으로 2–3인분의 음식을 해치우는 적이 많았다. 또 미술사가인 알프레트 리히트바르크는 "그는 농담을 즐기고 잘 했다"고 클림트를 기억한다.

때 이른 이별

클림트의 규칙적 일상은 오스트리아가 크게 개입하지 않았던 제1차 세계대전 때에도 전혀 변하지 않았다. 그를 궤도에서 이탈하게 하고 고통스럽게 한 것은 오히려 1915년 찾아온 어머니의 죽음이었고, 이는 그의 그림에도 영향을 준 듯하다. 그가 쓰는 색들이 어두워졌다. 하지만 그는 여전히 생명

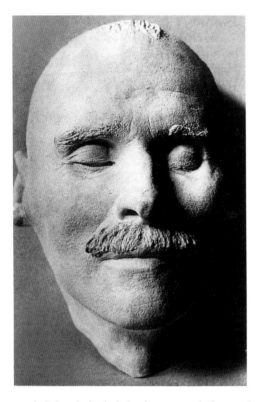

클림트는 56세에 뇌졸중을 맞아
사망했다. 병원에서 면도를 해서,
데스마스크에는 턱수염이 없다.

의 수수께끼, 사랑, 여인들을 표현하는 작업을 계속
했다. 또한 자신의 의무를 충실히 이행했다. 그렇게
원칙과 규칙에 따라 다양한 그림들을 작업하다가 그
는 갑자기 죽음을 맞는다.

1918년 1월 11일 클림트는 집에서 뇌졸중으로
쓰러진다. 반신 마비가 된 그는 요양원으로 옮겨졌고, 2월 3일 일반 병원으로 갔다가 2월 6일 폐렴
후유증으로 숨을 거두었다.

그는 나흘 뒤 히칭 공동묘지에 묻혔다. 빈 교구는 그를 명예묘지에 안치하려 했으나 가족들이 거
절했다. 그의 가족과 친구들은 클림트가 죽었을 때 공식적인 예우를 제대로 받지 못한 것에 대해 씁
쓸해 했다. 그 당시는 제1차 세계대전이 막바지에 접어들어 오스트리아-헝가리, 우크라이나, 러시
아 간의 평화협상이 이루어지기를 기대하던 때였고 관련 뉴스가 주요 신문 지면을 온통 차지했으니,
클림트 사망에 대한 기사는 가장자리로 밀려날 수밖에 없었을 것이다.

그의 장례식에는 가족, 친구, 후원자들 그리고 당연히 에밀리와 교육부 대표, 빈의 여러 박물관
장 그리고 빈의 예술가들과 빈 분리파 동료들이 참석했다. 에곤 실레는 죽은 클림트의 모습을 그렸
고, 그의 작품이 지닌 가치를 널리 알렸다. "구스타프 클림트/ 믿을 수 없을 만큼 완성된 예술가/ 보
기 드물게 깊이 있는 인간/ 그의 작품은 성스럽다." 병원에서 그의 턱수염을 깎아버렸기 때문에, 클
림트의 데스마스크는 좀 낯설어 보인다. 장례식 추도사를 통해 그의 친구들은 되도록 빨리 기념비를
세우라고 빈 당국에 요구했다. 실레는 후세를 위해 클림트의 작업실이 보전되기를 희망했다. "그의

약간의 익살을 곁들인 인사,
클림트의 캐리커처 자화상.

친구들은 정원과 가구를 포함하여 히칭에 있는 클림트의 작업실을 사들여야 한다. 클림트의 집의 구조는 그 자체가 하나의 예술 작품이기 때문이다."

하지만 그 집은 전후 극심한 주택난으로 인해 임대되었다. 많은 미완성 작품들과 3천여 점의 소묘는 에밀리와 가족들에게 나눠졌다. 그 가운데 일부는 다시 팔아야했다. 클림트가 남겨놓은 재산이 없었기 때문이었다. 그는 돈을 많이 벌었지만 한 번도 저축하지 않았다!

그의 친구 페터 알텐베르크는 클림트 작품의 진수와 그의 천재성을 뚜렷이 보여주는 추도사에서 이렇게 썼다. "구스타프 클림트, 당신은 의도하지 않았지만 자연의 이상에 근접해 있습니다. 해바라기와 잡초들이 무성한 당신의 단순하면서도 고귀한 정원조차도 창조주가 내뿜는 시(詩)의 숨결을 받았습니다. 그래서 당신 또한 그것을 이해하지 못했던 사람들에게서 떨어져 있었지요! 구스타프 클림트, 당신은 인간이었습니다!"

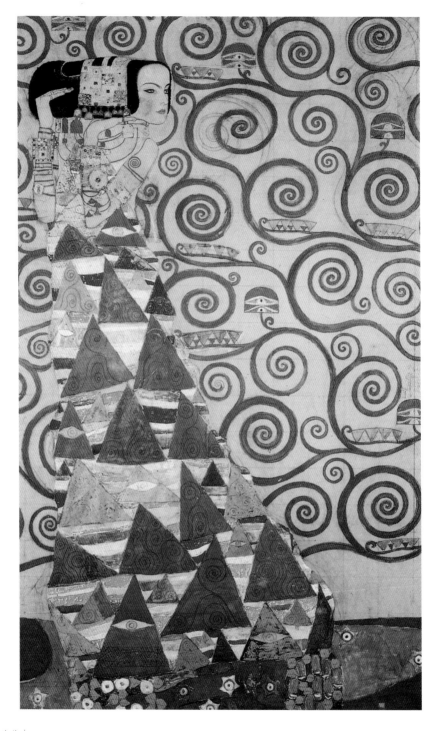

기대 │ 클림트는 〈스토클레 프리즈〉를 디자인하는 데 4−5년이 필요했다. 클림트가 완성한 시안을 빈 공방 회원들이
브뤼셀의 스토클레 저택에 모자이크로 옮겨놓았다. 인물의 옆모습과 손 모양에서 보이는 바와 같이 클림트는 이집트 양식
표현에서 많은 영감을 받았다.

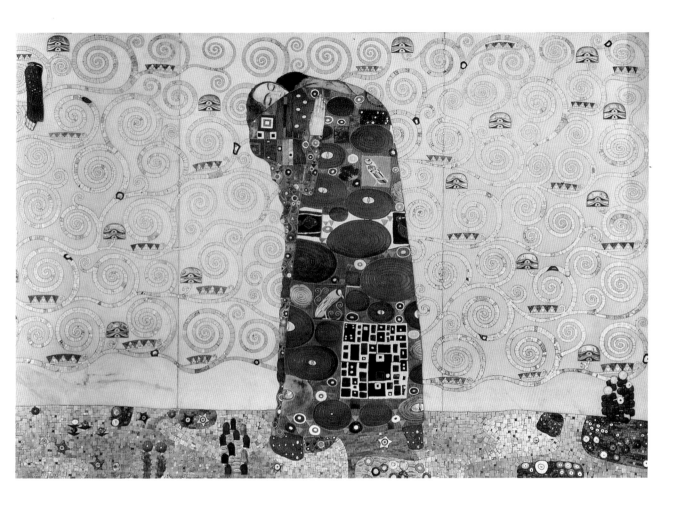

충만 │ 클림트는 〈스토클레 프리즈〉에서 공예품에 대한 애호를 마음껏 표현할 수 있었다. 그의 시안을 대리석에 옮겨놓았다. 재료로는 구리, 은박, 산호, 보석, 에니멜, 금박을 썼다. 클림트는 빈 공방의 작업을 감독했으며, 여기서는 〈기대〉가 〈충만〉으로 변했음을 볼 수 있다.

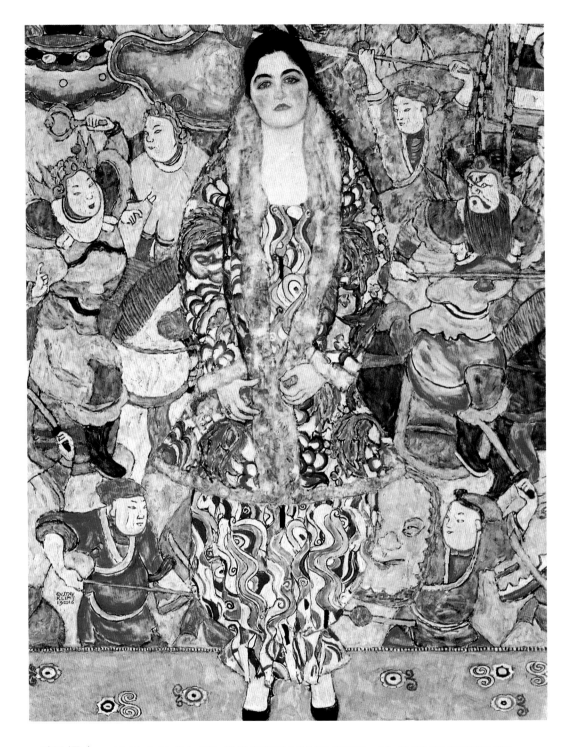

자포니즘 │ 프리데리케 마리아 베어는 1915-16년에 클림트에게 초상화를 주문했다. 그녀는 빈 미술계의 후원자였고 이미
실레에게도 초상화를 그린 적이 있었다. 전하는 바에 따르면 실레가 그린 초상화가 있는데 왜 자기에게서 또 초상화를 원하느냐는
클림트의 질문에 그녀는 '클림트의 그림으로 남아야 비로소 영원해질 것'이라고 말했다고 한다. 배경의 모티프들에서 일본 미술의
영향을 볼 수 있다.

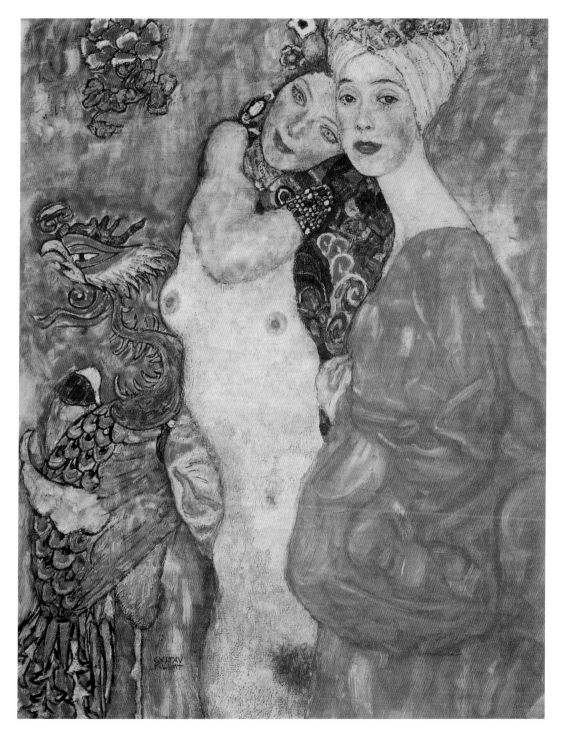

매혹적인 여인들 │ '여자 친구들'이 친밀하게 서로 기대고 있다. 부드러운 붉은색조가 그림 전체에 은밀한 분위기를 부여한다. 두 사람은 이국적이며 감각적으로 보인다. 하지만 관람자는 울타리 밖으로 물러서야 한다는 사실을 알게 된다. 비밀은 자기들끼리 지니는 것이다! 여인들의 세계를 바라보는 자극적이며, 약간은 관음증적 시선은 일생동안 클림트를 사로잡았다!

사랑

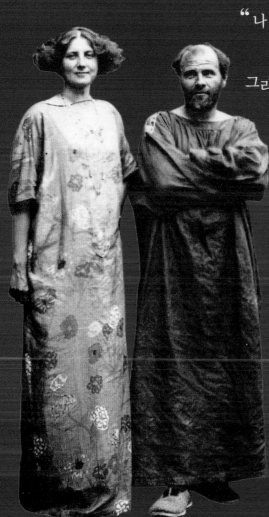

"나 스스로도 내가 **어떤 인간**인지
정확하게 모르겠다.
그리고 알고 싶지도 않다.
다만 한 가지는 확실하다.
내가 **가련한 바보**라는 사실이다.
나는 **진정한 사랑**에
두려움과 존경심마저 느낀다."

.
.
.

구스타프 클림트

수많은 연애가 …

…구스타프 클림트의 삶을 장식했지만 그는 어느 한 사람과 지속적인 연인관계를 맺거나 결혼을 한 적은 한 번도 없다. 그는 두 명의 모델에게서 그가 인정한 자식들을 두었으며 사교계의 부인들과는 은밀한 관계를 유지했다. 그의 인생에서 가장 중요한 여인은 에밀리 플뢰게로 두 사람은 매우 친밀한 사이였지만, 여러 가지 미묘한 이유에서 정신적 사랑을 나누는 관계로 머물렀다.

천재들의 뮤즈

클림트가 이례적으로 잠시 사랑의 욕망에 빠져 애정행각을 벌였던 여인은 알마 말러 베르펠(1879-1964)이었다. 그녀의 아버지 야콥 쉰들러는 당시 빈에서 명성을 누리던 화가였고, 어머니 안나는 가수였으나 결혼과 함께 가수의 길을 포기했다. 유복한 예술가 가문인 쉰들러 가는 호사스러운 생활을 누리고 있었다. 알마가 열세 살 때 아버지를 여의고 그녀의 어머니는 카를 몰과 재혼했다. 알마는 아주 어린 시절부터 예술과 문학에 흥미를 보여 바그너의 작품을 외웠으며 조각에 몰두했고, 니체의 작품을 연구했으며 연극을 좋아했다. 하지만 그녀는 음악을 사랑했고 직접 작곡하기도 했다. 그녀는 평생 예술가들의 사랑을 찾아다녔다. 그녀의 애인과 남편들의 이름을 열거하면 마치 당시 예술계의 인명사전을 읽는 듯하다. 작곡가 알렉산더 쳄린스키와 구스타프 말러, 화가 오스카 코코슈카, 건축가 발터 그로피우스, 작가 프란츠 베르펠 등은 그 중 몇 사람에 불과하다.

여자들은…

➡ 여러 면에서 클림트의 생애를 지배했다. 동생과 아버지가 죽은 뒤 클림트는 죽을 때까지 어머니와 누이들과 함께 생활했다.

➡ 클림트에게 영감의 원천이었다. 그의 작품의 대부분이 여성을 그린 것들이다.

➡ 클림트의 사랑을 요구했다. 그래서 〈키스〉의 여인이 아델레 블로흐 바우어라고도 하고 에밀리 플뢰게라고도 한다.

자유연애

20세기 초 많은 예술가들이 지지했던 자유연애는 클림트도 좋아했던 생활방식인 듯 보인다. 예컨대 뮌헨의 청기사파였던 바실리 칸딘스키와 가브리엘레 뮌터 또는 프란츠 마르크와 마리아 프랑크 커플들처럼 혼인 신고를 하지 않고 동거를 하거나 두 사람이 동등하게 작업한 예는 클림트와 플뢰게 관계에도 적용할 수 있다.

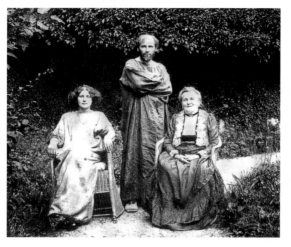

정신적인 사랑

해포석 파이프 공장을 운영하던 헤르만 플뢰게와 바바라 플뢰게의 막내였던 에밀리 플뢰게는 클림트보다 열두 살 아래로 클림트를 사교계로 이어주는 축이었다. 두 사람은 구스타프의 동생 에른스트와 에밀리의 언니 헬레네의 결혼으로 1891년 무렵 처음 알게 되었고, 이후 인생의 대부분을 함께 나눴다. 클림트가 에밀리에게 보낸 수백 통의 편지와 엽서의 내용들은 그들의 관계가 매우 친밀했음을 증명한다. 오랫동안 그들이 연인 사이로 발전하지는 않았으리라고 여겨졌지만, 단순한 우정 이상의 관계가 아니었을까?

"팜 파탈"

미모와 성적 매력을 무기로 남성을 '파멸'로 이끄는 위험한 성향을 지닌 여성. 19세기 말 영국과 프랑스에서 이러한 뜻에서 '팜 파탈' 개념이 생겨났다. 클림트의 그림에는 남자들을 불안으로 몰아가고 옭아매는 이러한 여자들이 항상 있다. 또한 문학에서도 이러한 현상이 나타나는데, 옥타브 미르보의 〈시련의 뜰〉이나 사드의 〈쥐스틴〉 같은 작품은 '팜 파탈'을 주제로 다루었다.

클림트의 모델들

클림트는 금욕주의자가 아니었다. 그는 정서적 의무감이나 지조와는 거리가 먼 육체적 향락을 즐겼으며 자기 작업실에서 오랜 시간을 보내는 모델들과 정사를 나눴다. 아마도 여러 가지 업무의 대가로, 그는 모델들에게 후한 보수를 주었다. 미치 침머만에게서 아들 둘을, 마리아 우치카에게서 아들 하나를 얻었던 클림트는 그들의 양육비를 부담했다. 그는 모델과의 관계를 진지하게 여기지 않았지만, 그들과의 오랜 연애관계를 잘 처리했다.

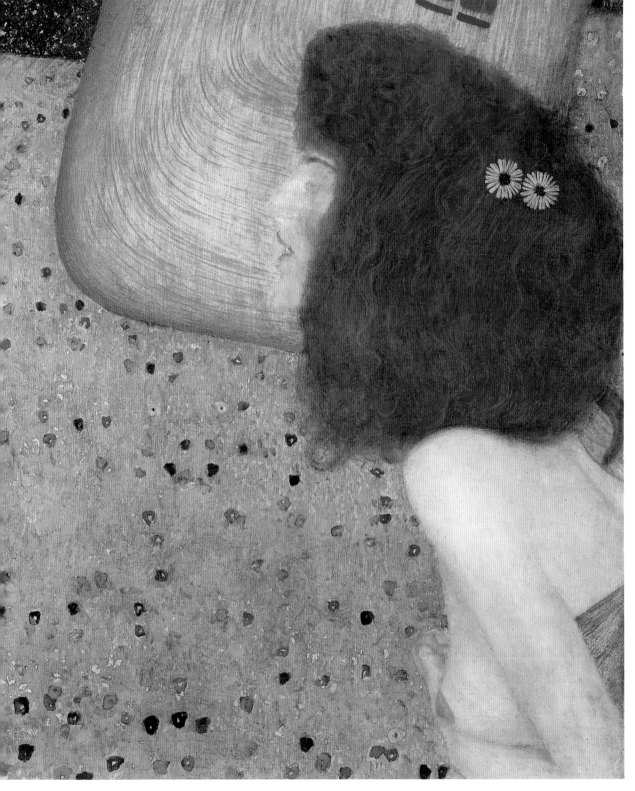

파란 베일의 〈소녀〉로 표현된 아름다운 미지의 여인처럼 여자들은
구스타프 클림트에게 대단한 매혹의 대상이었다.

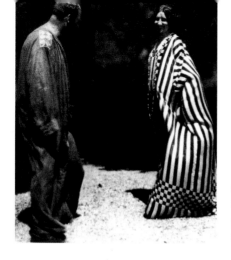

파트너, 친구, 연인?
구스타프 클림트와 에밀리
플뢰게가 어떤 관계였는지는
확언하기 힘들다.

"여자는 나의 주요 작품"

구스타프 클림트의 생애는 어느 면에서나 구석구석 여성들과 연관되었다. 그는 여자를 그렸고 어머니와 누이들이 그의 일상을 돌봐주었다. 사교계의 부인들은 그의 매력과 카리스마에 굴복했으며, 모델들은 그와 섹스를 나누었다. 여자들은 클림트에게 빠졌고, 클림트는 여자들에게 빠졌다.

예술가의 마력

구스타프 클림트는 무엇이든 글로 쓰는 것을 싫어했으며 언변이 좋은 사람도 아니었다. 그러므로 정열이 가득한 연애편지나 열정적인 사랑의 약속을 찾으려는 노력은 헛수고로 끝나게 된다. 그는 언제나 자신의 사생활과 애정관계를 은폐하고 연애 사건이 공개적으로 드러나지 않도록 애썼다.

> "나는 그림의 주제로서 나 자신에는 흥미가 없고 다른 사람들에게 더 흥미가 있다. 특히 여자들에게."
> −구스타프 클림트

클림트는 왕성한 성욕을 지닌 사람이었던 듯하며 그의 모습은 여성들의 마음을 끌었다. 수많은 관능적 스케치와 소묘들이 그것을 잘 설명해준다. 클림트가 철두철미하게 독신이었을 뿐 아니라 평생 어머니와 누이들과 한 집에서 살면서 그들의 보살핌을 받은 점을 생각하면, '영원한 아들'의 전형을 보여주었다 할 수 있을 것이다. 그밖에 그는 자기 마음대로 인생을 살아갔다. 결혼이나 가정은 그에게 중요하지 않았다. 그가 부르주아적 삶을 거부했기 때문인지 아니면 편안한 삶을 포기하지 않았기 때문에 그렇게 생활했는지는 여전

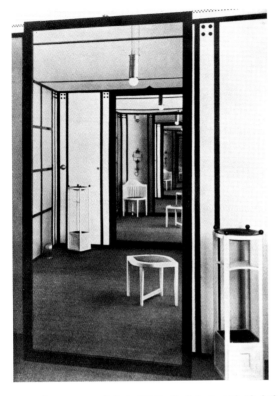

플뢰게 자매가 운영한 패션살롱은
현대적이고 편리한 설비를 갖추었다.
실내 디자인과 시공은 빈 공방이 맡았다.

히 의문이다. 또한 그의 삶에서 열정, 질투, 잠 못 이루는 밤, 맹세의 속삭임 등과 연결되는 '위대한 사랑'이 한 번이라도 있었는지도 의문이다. 어쩌면 그에게는 그러한 상대로서 여성은 그리 중요하지 않을 것이다. 그는 차라리 여성들을 설명할 수 없는 뮤즈로 보려고 했는지 모른다. 또 그는 열정적으로 사랑할 만한 사람이 아니었는지도 모른다. 그 모든 연애사건들을 참아내고 그의 생애에 일부분을 차지하며, 공식석상에 그와 함께 등장하고 특히 수백 장의 엽서를 통해 언제나 그림 속에서 클림트의 위에 나오는 여인은 에밀리 플뢰게이다. 그녀는 클림트가 세상을 뜰 때까지 가장 가까운 여자였다.

독립적인 여성

평생 독신으로 지낸 에밀리 플뢰게는 클림트의 일생에서 아주 특별한 자리를 차지한다. 그녀의 모든 열정은 1904년 7월 1일 언니들인 파울리네와 헬레네와 함께 개업한 '플뢰게 패션살롱'에 쏟아졌다. 맏언니 파울리네는 이미 이전에 양재 교육기관을 세웠고, 에밀리와 헬레네는 이곳에서 경력을 쌓기 시작하여 곧 독립 재단사가 되었다. 1899년 그들은 매우 큰 주문을 하나 받았다. 요리 전시회를 위해 그들이 제출한 바티스트(가는 실로 짠 얇은 고급 아마포·면포. 손수건 등에 쓰인다―옮긴이) 소재의 디자인이 채택되었던 것이다. 그 일로 플뢰게 자매들은 큰 돈을 벌어 마리아힐퍼슈트라세에 패션살롱을 열고 그곳에서 다른 가족들과 함께 생활하며 일을 했다. 1932년에 플뢰게 패션살롱은 27명의 직원을 고용할 만큼 성장한 이후 나치의 압박으로 문을 닫아야 했다.

에밀리와 구스타프가 처음 만난 것은 1900년경이었는데, 늦어도 에른스트 클림트와 헬레네 플뢰게가 결혼한 1901년이었을 것이다. 결혼한 지 갓 1년이 될 무렵 에른스트가 세상을 떠나자 구스타프는 에

어느 여름 아터 호수에서 휴가를 보내던 중 클림트는 두 사람이 함께 디자인한 혁명적인 의상을 입은 에밀리의 사진을 찍었다. 이 사진에서 에밀리는 클림트가 그녀를 위해 주문한 하트 모양의 펜던트가 달린 목걸이를 걸었다.

1908년 7월 8일 빈에서 구스타프 클림트는 빌라 올렌더에 머물고 있는 그의 '미디'에게 "마음 깊은 곳에서 우러나오는 인사"가 담긴 이 엽서를 보냈다.

른스트의 딸 헬레네의 후견인이자, 홀로 된 그의 아내이며 아이의 엄마 헬레네의 생계를 책임지게 되었다. 하지만 에밀리는 경제적으로 독립하여 자신의 생활을 잘 꾸려갔다. 그녀는 새로운 영감을 얻고 최신 패션을 구입하려고 정기적으로 파리와 런던으로 여행했고, 해마다 여름이면 구스타프와 휴가를 떠났다. 클림트가 빈을 떠날 때면 그녀는 휴가지에 먼저 도착해 그를 기다렸다. 에밀리는 자신의 건강에 세심한 주의를 기울이며 호흡기 질병을 두려워 해 한 해에도 여러 차례 요양을 했다. 빈에서는 클림트가 편지나 전화 업무를 아주 싫어했기 때문에, 그녀가 대신 처리해주곤 했다. 이렇듯 그녀는 클림트가 필요할 때면 곁에 있어 주었지만, 주로 자신의 일에 매달리며 독립적인 생활을 꾸려갔다. 이 점에서는 에밀리 플뢰게가 여러 군데에서 묘사되는 것처럼 과연 클림트의 청혼을 갈망하며 기다리던 순교자였을까 하는 의문이 생긴다.

사랑 혹은 우정?

구스타프 클림트를 만났을 때 에밀리는 17세였다. 그들이 만난 첫 해 클림트는 즉시 에밀리를 그렸다. 하지만 이 시기에 연인관계를 암시하는 것은 아무것도 없다. 클림트는 이때 당장 모델이 필요했고 에밀리는 아주 예쁘고 우아한 소녀였으며 가족의 일원이었을 뿐이며 이 사실은 두 사람의 우정이 싹트는 데 결정적인 장점이 되었다. 그들의 교제가 도덕적으로 아무런 문제를 일으키지 않았기 때문에, 외설적인 추측을 일으키지 않고 서로 만날 수 있었던 것이다. 클림트는 하루에도 여러 차례씩 짧은 서신을 보내기

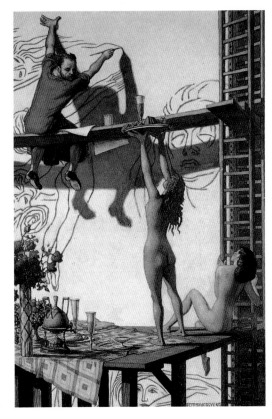

1902년 레미기우스 가일링은 이 과장된 클림트의 캐리커처를 그렸다. 클림트는 〈철학〉의 스케치를 옮겨 그리면서 두 여인의 시중을 받고 있다.

시작했다. 이를테면 저녁 9시 이후에 잠시 들러 '한 잔' 할 수 있겠느냐고 묻기도 했다. 몇 년 후부터는 언제든지 환영 받으리라고 여기고 더 이상 에밀리의 허락을 구하지 않고, 그저 언제 들를 계획이라고 알렸다. 공식적인 행사에서 구스타프의 곁에 에밀리가 등장하기 시작했고 아터 호수에서 친구들과 만나는 자리도 둘이 함께했다. 요제프 호프만과 콜로만 모저는 플뢰게 자매의 패션살롱의 실내를 디자인했고, 클림트는 두 사람에게 부탁하여 에밀리의 장식품들을 만들어주었다. 에밀리는 그것들을 자주 즐겨 달고 다녔다. 클림트와 에밀리는 함께 프랑스어 수업을 받기도 했다. 에밀리는 클림트의 〈스토클레 프리즈〉 작업을 도왔으며 구스타프는 에밀리의 새로운 혁명적인 의상에 자극을 주었다. 그럼에도 두 사람 사이의 애정관계를 증명하기 위해 열심히 수집된 이런 지적들이 증거라고 할 수는 없다. 두 사람이 서로 팔짱을 끼고 찍은 사진도 없고, 열정적인 연애편지도 없으며 몰래 염탐한 사실을 보고할 수 있는 지인들도 없다. 오히려 정반대다. 여름휴가에서 그들을 본 친구는 그런 관계는 전혀 생각할 수도 없다고 말한다. "두 사람이 연인이라고요? 절대 아니에요!" 하지만 그녀는 의미심장한 말을 덧붙였다. "평생 동안 지속된 극도의 신경과민증이라고나 설명할 수 있겠지요."

수수께끼의 여인 에밀리

에밀리는 클림트를 보살피고 그에게 모든 자유를 허용한 헌신적인 여인으로 알려져 있지만, 자기 일이 있었고 빈의 상류층 여성들을 고객으로 둔 의상실도 갖고 있었다. 만약 그녀가 클림트와 결혼했다면, 아마 자기 직업을 포기해야 했을 것이다. 그렇게 보면 그들의 관계는 다른 각도로 볼 수 있다. 클림트가 보낸 엽서들에서는 에밀리가 편지를 상세하게 쓰지 않는다거나 너무 자주 또는 너무 일찍 파리로 떠났다고 불평하는 구절들이 자주 보인다. 또한 그가 스페인이나 프랑스로 여행을 떠났을 때 에밀리에게 보내

알마 말러 베르펠(결혼 전 성은 쉰들러)은 많은 예술가들의 아내였고 친구이자 애인이었다. 구스타프 클림트는 그녀의 첫사랑이었다.

는 편지에는 역에 자기를 데리러 오기 바란다고, 그러면 "왕처럼" 기쁠 것이라고 쓰거나, 에밀리를 "나의 바보 귀염둥이 미델린, 나의 미데사!"라고 불렀다. 또한 에밀리 꿈을 꾸었다고 쓰기도 했다. 그밖에도 클림트는 자기의 '미디'에게 특별히 주문제작한 브로치를 선물했는데, 그것은 〈키스〉의 모양을 본떠 만들었으며 그 안에는 '구스타프'와 '에밀리'라고 새겨놓았다. 그렇다면 둘은 사랑했을까? 사랑이라면 왜 비밀에 붙였을까? 클림트가 에밀리와 육체적인 관계를 맺지 않았다는 사실은 한 편지를 보면 분명해진다. 아마 클림트는 매독에 감염되어 에밀리에게 전염시키지 않으려고 했던 것 같다. 하지만 그는 다른 여인들, 특히 모델들과는 매우 자주 관계를 맺었다. 이 여인들에 대해서, 그리고 그들과 사이에 얻은 자식들에 대해서도 에밀리는 알고 있었다. 그래서 그녀는 마음을 다쳤을까? 아니면 아내 역할을 하지 않아도 되어 아주 기뻐했을까? 그녀에게 다른 애인이 있었던 걸까? 우리는 사실을 알 수 없다. 하지만 클림트는 생의 마지막 순간까지 에밀리를 곁에 두고 싶어 했으며 그녀가 그의 유산을 처리했다는 사실이 (이들의 관계에 대한) 분명한 증거가 된다.

감정유희

클림트는 사랑의 모험, 연애사건, 자극적인 유희를 전혀 반대하지 않았다. 클림트가 첫사랑이었던 알마 말러 베르펠은 악명 높은 난봉꾼 클림트가 "가치 없는 여자들"과 어울린다고 쓰디쓰게 한탄했다. 이것은 모델들과의 염문을 두고 한 말이었다. 알마와의 로맨스가 시작되던 해에 클림트는 아델레 블로흐 바우어와도 관계를 갖고 있었다. 알마를 아프게 했던 것은 그의 외도뿐만이 아니었다. 구스타프가 여러 가지 의무에 묶여 단 하나의 정당한 관계에 충실하지 않는 것 또한 그녀를 괴롭히는 일이었다. "그는 수도 없이 많은 곳에 묶여 있었다. 여자들, 아이들, 누이들. 그들은 그를 향한 사랑 때문에 서로 적이 되었다." 또한 알마는 이 모든 것을 클림트가 의도적으로 연출한다는 혐의를 두었다. "그는 습관적으로 사람들의 감정을 희롱했다."

알마가 클림트에 대해 그토록 괴로워하며 회상하는 이유는 그녀와의 로맨스에서 클림트가 매우 비

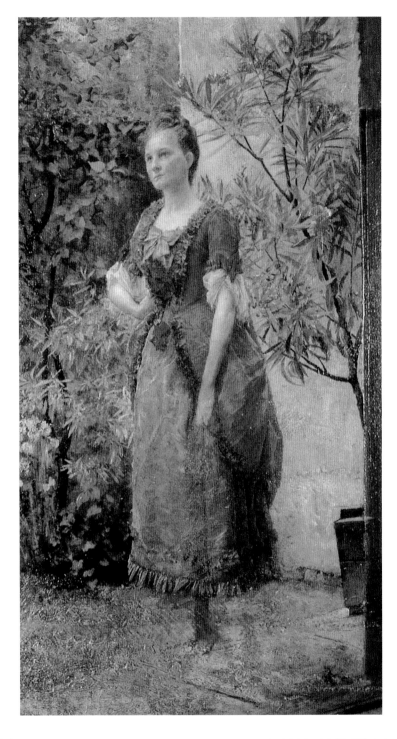

정원 풍경 │ 클림트가 그린 에밀리의 두 번째 초상화는 클림트 직품에서 초기에 해당하며, 역시회를 위한 습작으로 그려졌다.
에밀리는 고전적 의상을 입고 협죽도 앞에 서 있다. 에밀리는 요제프스테터슈트라세에 있던 클림트 작업실의 수풀이 무성한 정원에서
모델을 섰다고 추측된다.

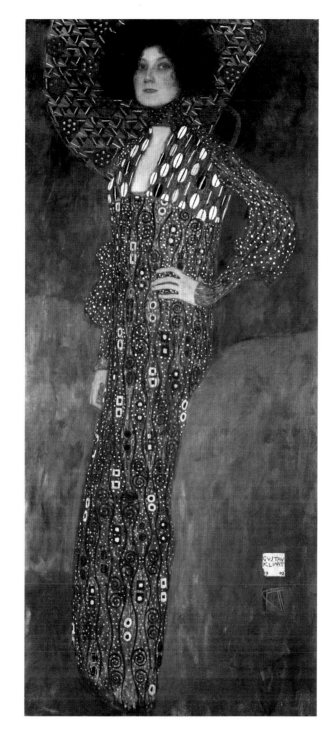

미디의 초상화 │ 구스타프가 그린 에밀리. 1902년의 이 그림이 에밀리의 마지막 초상화다. 이 그림은 에밀리의 마음에 들지 않았다고 한다. 그의 '미디'에게 쓴 편지를 보면 클림트가 이 그림을 팔았을 때 어머니(그의 어머니인지 에밀리의 어머니인지는 확실치 않다)에게서 질책을 받았고 빨리 하나를 그려 놓으라는 말을 들었다고 썼다! 물론 다음 초상화는 그려지지 않았다.

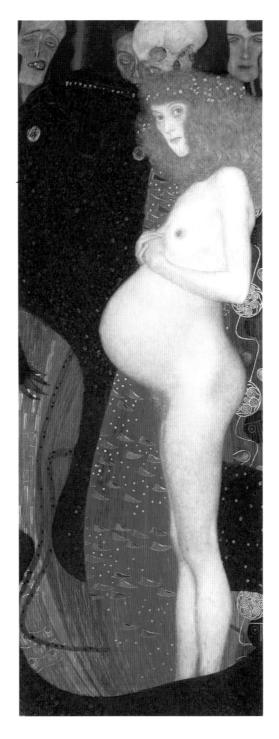

희망 │ **클림트는** 이미 빈 대학교의 학부 그림을 그렸을 때 임신부를 묘사하여 사람들의 분노를 샀다. 볼본 알레고리화 〈희망〉은 주문받은 작품이 아니었다. 화가는 자기가 원하는 대로 그릴 수 있었고, 붉은 머리칼, 아름다운 각선미 같은 '팜 파탈'의 특징을 만삭의 여인과 연결했다.

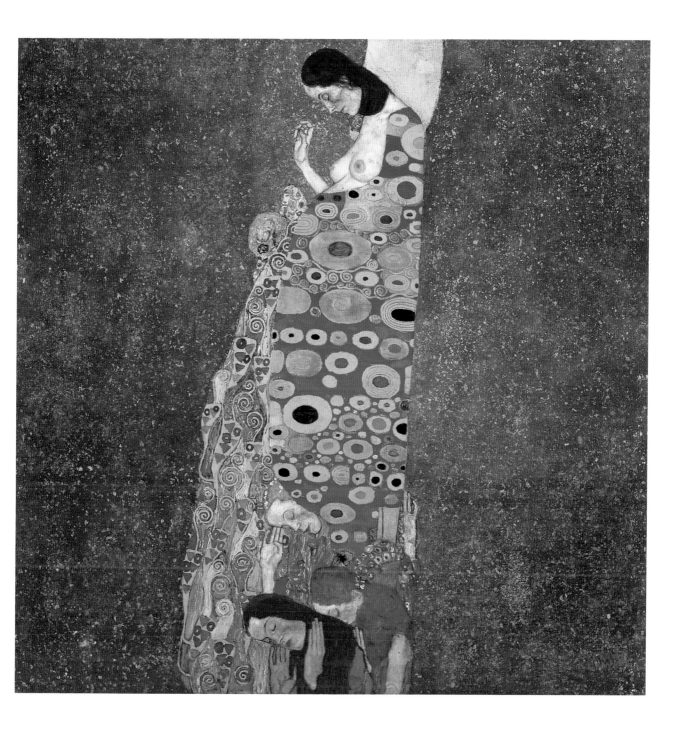

생성되는 생명 │ 〈희망 II〉. 〈희망 I〉보다 4년 뒤에 그려진 이 그림은 생명의 순환에 대한 상징이 집약되었다. 깊은 생각에 잠긴 임신부의 시선이 감춰진 자신의 배를 향한다. 전작에서 위협적으로 보이던 찡그린 얼굴과 해골이 사라졌다.

오토는 클림트와 미치 침머만 사이에서
태어난 두 번째 아이로, 두 살 즈음
사망했다. 클림트는 1903년 이 아들을
스케치했다.

겹하게 물러난 데에 있을지도 모른다. 이 열정적인 젊은 여성은 처음에 클림트의 관심을 자극했다. 여행을 좋아하지 않는 클림트가 알마와 그녀의 부모를 좇아 이탈리아로 갔던 일에서 그의 구애는 절정에 이른다. 이탈리아에서 이 두 사람은 아직 거리를 두었지만, 그럼에도 몰래 만나면서 급기야 키스를 하는 데까지 이른다. 알마는 이런 비밀을 일기장에 적어놓았고 이것이 그녀의 어머니의 손에 들어가면서 알려지게 되었다. 그녀의 부모는 이 애정행각을 끝내라고 위협했다. 그러나 알마는 희망 없는 사랑에 빠진 상태였다.

"구스타프 클림트는 나의 위대한 첫사랑으로 내 인생에 들어왔다. 하지만 나는 아무것도 모르는 어린아이였고 세상과는 거리가 먼 생활과 음악에 빠져 있었다. 나는 사랑의 아픔이 커질수록 내 음악에 빠져들었다. 이렇게 내 불행은 가장 큰 축복의 원천이 되었다." 그녀는 아마도 클림트에게 영원히 충실하겠다고 맹세했을 것이다. 하지만 클림트는 오히려 카를 몰과의 관계를 더 걱정해서 알마와의 연애를 끝내고 그녀의 계부 몰에게(알마가 아니라 몰에게!)편지를 썼다.

"당신은 아버지 입장에서 걱정하여 사건을 있는 그 자체보다 더 심각하게 보고 계십니다. 저는 절대 아첨하는 것이 아닙니다…… 암시적인 언질로 볼 때, 제가 처음에 생각했던 대로 알마 아가씨는 이 일을 매우 중요하게 여기는 듯 했습니다. 그래서 저는 좀 걱정했습니다…… 저는 당신에 대한 저의 진정한 우정 때문에 지금 갈등에 빠져 있습니다. 하지만 저는 알마 편에서 사소한 장난을 하는 것이라고, 일시적인 기분에서 그러는 것이라고 생각하며 스스로 위안을 삼았습니다. 알마는 예쁘고 똑똑하며 풍부한 정신세계를 지녔고 까다로운 남자가 한 여자에게 요구할 수 있는 온갖 덕목을 다 갖추고 있습니다…… 베네치아에서 그 날 저녁 일이 있었습니다. 저는 후회와 괴로움으로 고통 받고 있습니다. 친애하는 몰 씨, 제가 걱정을 끼쳤다면 용서하십시오. 친애하는 부인과 알마 양께도 용서를 구한다고 전해주십시오. 알마 양이 어렵지 않게 이 일을 잊으리라고 생각합니다."

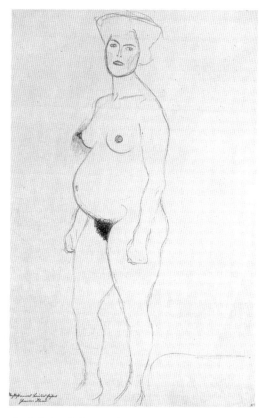

클림트는 임신한 여인들을 그린 스케치를 발표하여 정기적으로 대중들에게 충격을 주었다. 〈희망 II〉를 위한 스케치에서는 나체의 모델을 그렸지만, 실제 회화의 여인은 옷을 입고 있다(99쪽 참조).

손 에 넣 을 수 있 는 여 인 들

카를 몰에게 보내는 이 편지를 보면, 그는 "까다로운 남자"로서 최고의 요구를 충족하는 애인을 기대했다는 점이 드러난다. 또 성공한 예술가로서 비교적 유복하고 욕망이 컸던 그는 자신의 기대가 충족되는 것이 당연하다고 여겼다. 그래서 한 여인에게서 안 된다면 여러 여자들에게서 충족하겠다는 마음이었다. 여자는 그의 "주요 작품"이었고 그는 끊임없이 여자들을 화폭 위에서 탐구하고자 했다.

그는 인생에서 자신이 원하는 것을 모두 충족할 수 있었다. 미치 침머만과 같은 모델들은 금전적으로 그에게 의지하며 그의 아이들까지 잉태했다. 하지만 그런 관계, 특히 클림트와 같은 지위에 오른 사람들의 관계에서 중요한 문제가 무엇인지는 분명하다. 클림트의 욕구인 것이다. 미치는 그에게 결혼해 달라고 요구할 수 없었고, 그의 말에 복종했다. 미치는 임신했을 때, 그림의 소재로 채택되었다. 그 이유는 아마도 아버지가 된다거나 한 가정의 가장이 되고 싶다는 클림트의 소망이라기보다는 그가 생명의 순환에 매료되었기 때문일 것이다.

빈에서 구스타프 클림트의 자유분방한 성 관계는 세인들의 흥밋거리였으며, 염문은 그치지 않았다. 여자들에게는 육체적인, 성적 욕구도 인정되지 않던 시대에 말이다. 예술가인 그에게는 엄격한 도덕의 굴레가 강요되지 않았다. 아르투르 슈니츨러는 구스타프 클림트가 주인공임이 분명히 나타나는 〈유혹의 희극〉에서 이렇게 말한다. "그가 '여자'를 주제로 한 그림을 끊임없이 변화할 수 있도록 대기실에는 한 명 혹은 여러 명의 모델이 언제나 대기하고 있었다." 클림트는 관능적인 스케치들을 그릴 때 종종 받았던 영감이 어떤 것이었는지를 포착했다. 동성애를 나누는 소녀들, 자위하는 여자들 또는 사랑의 유희를 즐기는 남자와 여자의 스케치들은 부분적으로 그의 사후에 발표되었다.

〈유디트 I〉을 위한 스케치. 아델레 블로흐 바우어가 모델이다(104쪽 참조). 이 그림은 그들의 연인 관계에 대한 증거였고 스캔들이 되었다.

금단의 열매

클림트는 여자를 단지 쾌락의 대상으로 그렸을까? 아니면 여성의 육체를 인정하거나, 예컨대 〈팔라스 아테네〉처럼 호전적인 여성을 보여준 것일까? 〈유디트〉처럼 파멸을 가져오는 '팜 파탈'을 그린 것일까? 어쨌든 그는 여자들을 '가질 수 있는 것'으로, (그와) 친밀한 관계인 여자들을 대중들이 자유롭게 바라볼 수 있게 만들어준 것이다. 이것은 잃게 될 좋은 평판이 없었던 모델들에게는 더 이상 '나쁘지' 않았다. 클림트가 상류층의 여성들과 일으킨 연애사건, 그리고 이 여성들이 그의 그림에 다시 나타나면 사건은 더욱 미묘해졌다! 부유한 제당회사 사장의 부인 아델레 블로흐 바우어는 아마도 두 〈유디트〉의 모델이었을 것이다. 아델레와 클림트 커플은 서로 흥미를 느꼈던 관계였다. 구스타프에게는 이미 알마 말러 베르펠과 그랬던 것처럼 지적이고 교양 있는 여자와 친밀한 사이가 되는 것이 흥분되는 일이었고, 상대 여성들은 자극적인 예술가 및 예술계와 보통 이상으로 친밀해질 수 있었다. 또한 천재 화가의 뮤즈가 되는 것은 허영심을 채워주는 기분 좋은 일이었다. 하지만 블로흐 바우어와의 관계에서 비극적이고 좌절된 사랑 이야기는 전해지지 않는다. 클림트가 초상화를 그렸던 로제 폰 로스트호른 프리트만의 경우에도 마찬가지다(36-37쪽 참조).

키스의 주인공은 누구?

알레고리적 표현 외에도 언제나 개인적으로 가공되는 그림을 통해서, 클림트는 여인들을 순수하게 표현하거나 무의식적으로 에로틱한 동화 속 인물로 창조했고 회화적으로 '고귀하게' 만들었다. 또한 그는 여인들을 다른 세계의 끔찍하고 위험한 존재로 만들거나 (육체적으로) 벌거벗겨 웃음거리로 만들 수도 있었다. 클림트는 자신의 여성들을 성적 상징으로 장식했다. 그는 정자 모양의 실과 여성의 성기를 연상시키는 타원을 이용했고, 여성의 상징으로는 원을, 남성 또는 남근의 표시로는 사각형, 선, 화살표를 썼

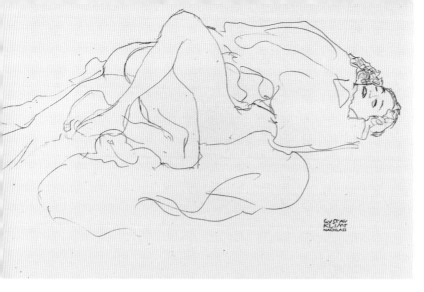

클림트가 관능적인 스케치에 표현한 모델들의 이름은 알 수 없다. 오히려 그가 포착했던 감정으로 이름을 붙일 수 있을 것이다. 충만한 육체적 몰입.

다. 그렇다면 클림트가 아델레 블로흐 바우어의 초상화를 마지막으로 그렸을 때 성적 상징 없이 멋진 꽃들로 장식한 것은 그가 더 이상 이 여인을 욕망하지 않기 때문이었을까? 아니면 결혼한 부인의 명예를 지켜주기 위한 것일까? 그 부분에 대해서 클림트는 함구했고 〈키스〉가 자신의 파트너가 되기를 원하는 여인과의 충만한 사랑에 대한 개인적인 상상을 보여주는가에 대해서도 전혀 언급하지 않았다. 나중에 에밀리와 아델레는 모두 〈키스〉의 여인이 자신이라고 주장했다. 물론 그 그림은 우선은 사랑하지만 어쩌면 그럼에도 서로 떨어져 있어야 하는 남자들과 여자들에 대한 상징일 것이다. 하지만 〈키스〉의 남자는 클림트가 그린 대부분의 남자들과 마찬가지로 강인한 목과 작업복을 통해 화가 자신임을 연상시킨다. 아마도 클림트는 이상적인 그러나 현실적으로 함께할 수 없는 파트너와 같이 있는 자신을 그렸을 것이다.

한 여인에게서 발견한 사랑

이상적인 사랑. 클림트는 자신의 그림에서 끊임없이 이것을 찾았다. 하지만 이 이상은 클림트가 살았던 현실에 가까웠을 것이다. 그는 아무런 의무감 없이 (그가 짐으로 여기지 않았던 금전적 의무를 제외하고) 마음껏 삶을 누렸다. 서민 출신의 그는 예술 덕분에 상류층으로 진출하며 여러 신분을 넘나들었다. 상류 사회 여인들을 정복하면서 그의 자아는 더욱 강해졌다. 하지만 마찬가지로 지적이며 자신감 있고 창조적이며 책임감이 강했으며, 그에게 자유를 허용하면서 스스로도 자유를 누린 한 여인을 사랑했다. 바로 에밀리 플뢰게였다. 아마 이러한 관계가 두 사람에게 최선이었을 것이다.

1918년 뇌졸중이 클림트를 덮쳤을 때, 그가 강하게 요구했던 한 마디는 '미디를 오라고 해'였다. 에밀리는 급히 달려와 그를 돌보며 임종을 지키고 유작을 정리했다. 유산은 가족과 에밀리에게 분배되었다. 그 때 그녀가 많은 서신들을 태웠다고 한다. 에밀리는 1952년 세상을 뜰 때까지 구스타프의 추억을 안고 살았다.

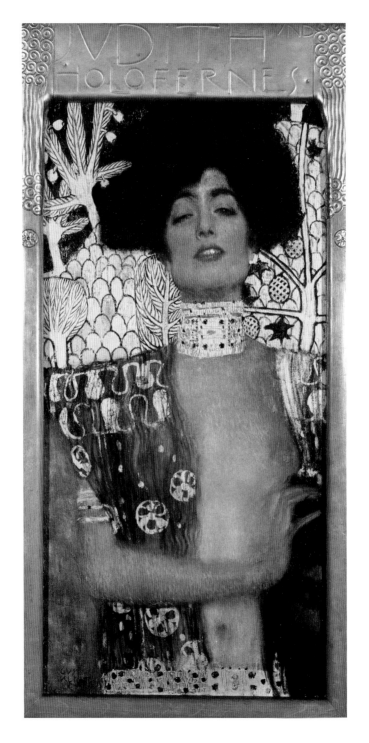

아름답고, 당당하고, 위험한 │ 빈 '팜 파탈'의 전형인 아델레 블로흐 바우어는 1899년 즈음 성경의 인물 〈유디트〉를 위해 모델을 섰다. 이것은 공식적인 초상화가 아니지만 보석이 박힌 목걸이를 통해 아델레임을 확인할 수 있다. 이 목걸이는 부유한 제당회사 사장 페르디난트 블로흐 바우어가 아내에게 선물한 것이다.

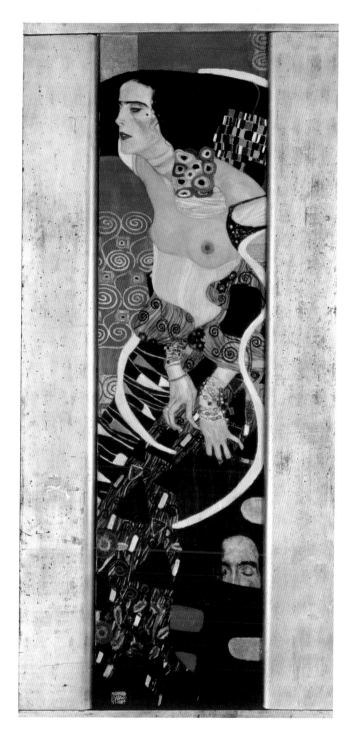

이해할 수 없는 | 황금으로 치장한 걸작 〈유디트〉가 발표된 지 8년 후 클림트는 또 하나의 〈유디트〉를 그렸다. 이번 작품도 아델레 블로흐 바우어의 초상이라는 것을 알아볼 수 있다. 황홀경에 빠져 춤추는 것처럼 보이는 여인이므로 이 작품의 제목을 〈살로메〉로 붙여도 좋을 것이다. 살해한 후 극도로 흥분한 이 〈유디트〉는 방탕하고 피에 굶주린 듯 보인다.

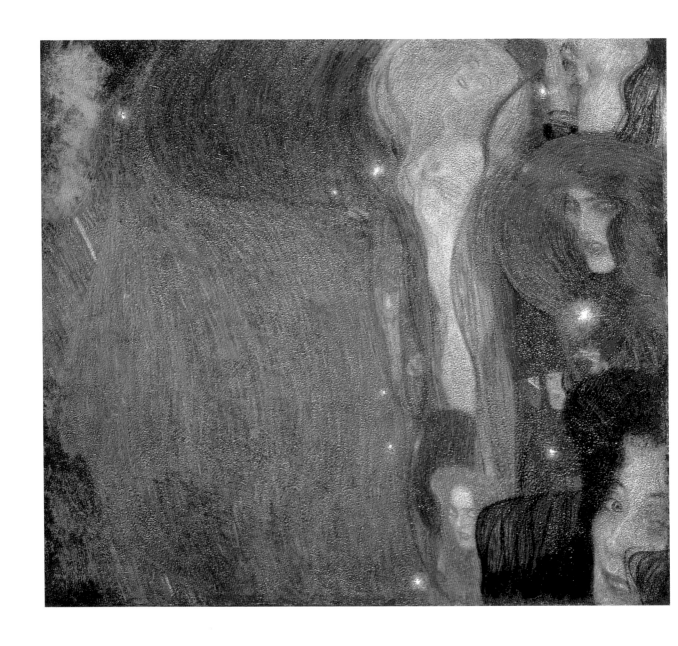

수수께끼 같은 흐름 │ 1903년의 〈도깨비 불〉은 비밀에 싸여 부드럽게 반짝인다. 굽이치는 머리카락을 이루는 유려한 선, 희망이 가득한 여인들의 얼굴, 유혹적으로 빛나는 나체들이 뻗어나가며 이 작품의 특별한 분위기를 형성하는 데 기여한다.

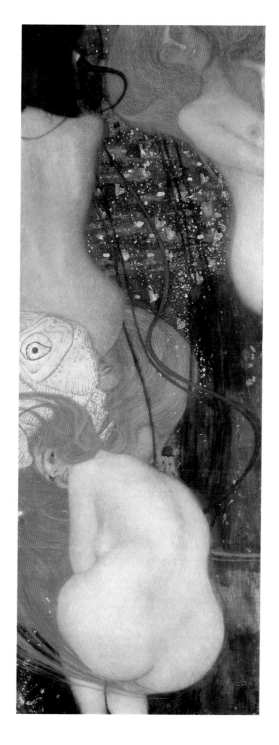

사소한 복수 │ 클림트는 원래 이 그림에 〈나의 비평가들에게〉라는 제목을 달았다. 빈 대학교 학부 그림이 거부당한 것에 대한 반응이었다. 가득한 분노! 풍만한 엉덩이를 보이는 붉은 머리 여인의 대담한 시선이 매우 직설적이다. 클림트는 친구들의 설득으로 〈금붕어〉라는 제목을 붙였지만 그 메시지는 충분히 알아볼 수 있다.

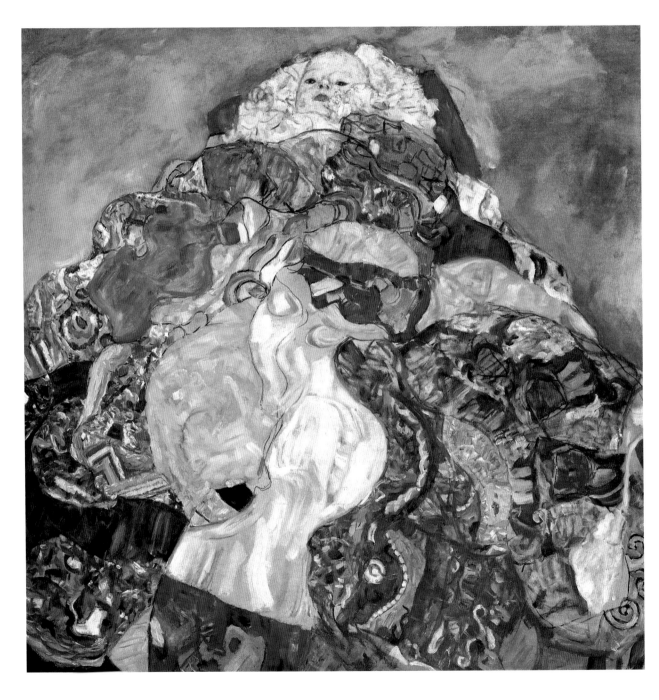

생명의 원천 │ 1917-18년에 그려진 이 그림은 미완성작이다. 요람에 누인 아기는 여러 면에서 생명의 시작을 보여준다. 산위에 있는 이 젖먹이는 이제 무덤으로 내려갈 일만 남아 있는 산 정상에 있는 것인가? 아니면 아이의 탄생은 순환하는 인생의 즐거운 절정일까?

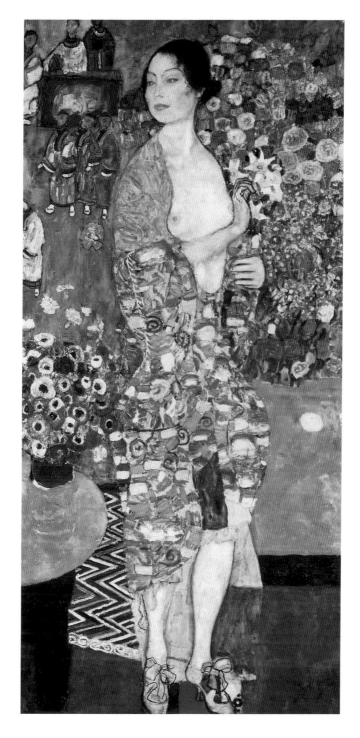

무희 | 관능적인 표현에 대한 클림트의 취향은 화려한 색채로 이루어진 후기 작품까지 이어진다. 아름다운 〈무희〉가 입고 있는 옷의 다채로운 무늬는 배경과 하나가 되어 시선을 깊이 끌어들인다. 왼쪽에 있는 아시아인들의 모습에서 극동 예술에 심취했던 클림트의 취향을 되짚어볼 수 있다.

지금도 우리 곁에

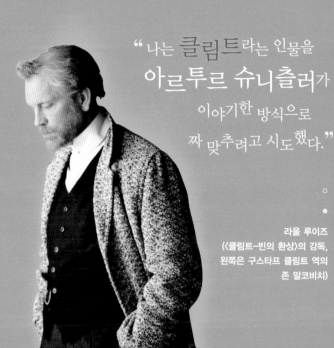

" 나는 클림트라는 인물을
아르투르 슈니츨러가
이야기한 방식으로
짜 맞추려고 시도 했다. "

○
●

라울 루이즈
《클림트-빈의 환상》의 감독,
왼쪽은 구스타프 클림트 역의
존 말코비치)

그 어느 때보다…

…세계는 지금 더 클림트에게 관심을 쏟고 있다. 빈이 낳은 유명한 예술가 클림트가 만약 지금 자신의 작품이 얼마나 큰 인기를 누리고 있는지 볼 수 있다면 깜짝 놀랄 것이다. 그는 지금 오스트리아 예술의 간판스타로 이름을 올렸고, 그 당시 격렬한 논쟁의 대상이었던 그의 작업 방식은 일상 문화의 일부로 자리 잡았다. 한편 그가 직접 그린 작품들은 하늘을 찌를 듯한 높은 가격에 거래되고 있다. 클림트를 찾고자 하는 이는 어느 곳보다도 그의 고향에서 클림트를 먼저 발견할 것이다.

영화로 만들어진 일생

클림트의 그림들, 그의 여자들, 그가 다루는 주제들 그리고 세기말 빈에서의 그의 생활. 커다란 스크린의 소재는 이런 것들이 아니다! 화가 클림트와 그의 시대는 연애사건들, 열정, 욕망과 에로스를 영화로 실현하여 보여준다. 프랑스에서 활동하는 칠레 출신 감독 라울 루이즈는 클림트와 그의 작품 그리고 그의 시대를 다룬 영화를 만들겠다는 자신의 꿈을 실현했다. 이 영화는 유럽과 미국의 합작으로 만들어졌으며, 실제의 장소 빈에서 촬영되었다. 구스타프 클림트 역은 존 말코비치가 맡았다.

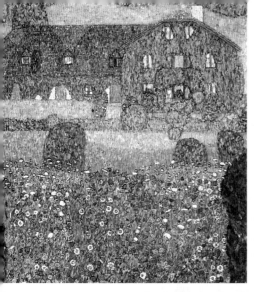

전성기를 맞은 풍경화

여자들의 화가, 빈 유겐트슈틸의 대가, 존경받는 초상화가. 이들은 모두 클림트의 예술에 관한 대화에 등장하는 표제어이다. 그와 반대로 클림트의 풍경화는 오랫동안 별로 주목받지 못했다. 2002년 오스트리아 벨베데레 미술관에서 유럽과 미국의 박물관 및 개인 소장품들을 모두 모아 클림트의 풍경화들을 전시했으며, 전시회의 성공 이후 그의 풍경화는 마침내 인정받게 되었다. 10만 명이 넘는 관람객들은 빛나는 색채와 특이한 화면들로 구성된 그의 그림에 매료되었다.

누가 더 높은 금액을 제시하는가?

클림트 풍경화 전시회의 핵심작은 〈아터 호숫가의 농가〉(왼쪽)였다. 전시회 뒤 이 그림은 소더비에서 2540만 유로에 낙찰되었다. 그때까지 클림트 작품의 최고가를 경신한 가격이었다.

모든 사람을 위한 클림트

그의 그림에 나오는 모티프들이 끊임없이 사랑을 받았고, 수없이 많은 '팬 상품'들이 시판된다. 절대로 클림트를 포기하고 싶지 않은 사람들을 위해 넥타이, 열쇠고리, 도자기 제품, 아트포스터, 게임용 카드, 자녀들을 위한 퍼즐 등이 갖춰졌고, 클림트 디자인을 따른 스키까지 시판되었다. 분리파 미술가들은 이렇게 붐을 이루는 예술이 가미된 일상용품을 보면 흡족해 할까? 확신하건대 유머가 넘치는 빈 사람들은 슬그머니 미소를 지으리라. 또한 휴가를 클림트와 함께 보낼 수도 있다. 많은 여행사들이 화가의 발자취를 따라 아터 호숫가의 여름 휴양지와 그가 그림을 그리기 위해 즐겨 찾았던 장소를 방문할 수 있는 클림트 체험 상품을 내놓고 있다.

그의 마지막 작업실

이곳은 다음에 빈을 찾을 때 빼놓지 말아야 할 것이다. 클림트의 작업실은 여러 장의 사진으로 기록되었다. 그는 정원 안에 서 있거나, 오솔길을 산책하거나 고양이를 안고 사진을 촬영했다. 현재 클림트의 작업실은 대부

분 재구성되었으며, '구스타프 클림트 기념사업회'가 클림트의 집을 그 시대와 같은 상태로 유지, 관리한다. 이곳에는 클림트의 이야기가 살아 있다. 빈의 13지구 펠트뮐가세 15a에 있는 이 작업실은 지하철 '운터 장크트 바이트' 역에서 걸어서 불과 몇 분이면 닿을 수 있다.

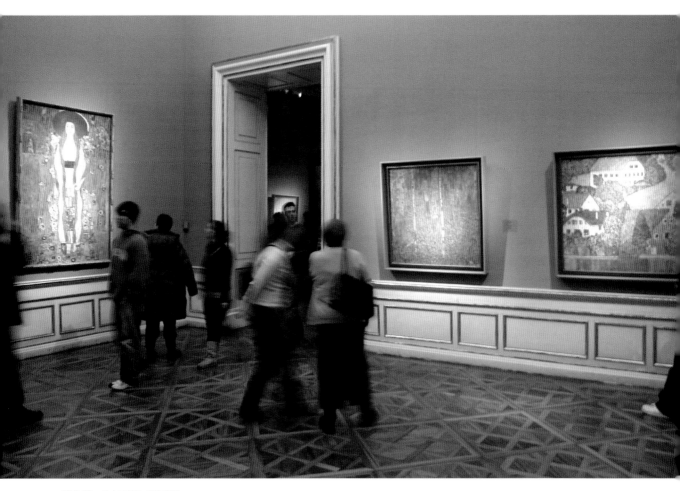

빈에 있는 오스트리아 벨베데레
미술관에서는 구스타프 클림트의 가장
중요한 작품들을 볼 수 있다.

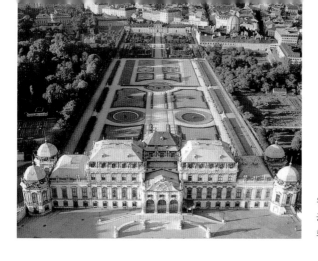

위에서 바라본 빈의 오버 벨베데레 궁전. 오늘날 미술관으로 쓰이는 화려한 바로크 양식의 건물이다.

클림트의 세계

클림트는 사후에야 합당한 평가를 받은 예술가가 아니다. 박물관과 미술 수집 가들은 그가 살아 있을 때 이미 그의 작품을 높이 평가했다. 이 오스트리아 화가는 자기 시대의 대 스타였으며 '공인(公人)'이었다. 구스타프 클림트가 미술 사에 포함되는 것은 자명한 사실이었다. 하지만 그러한 '대중적 인기'가 일어날 줄은 작가 자신은 거의 예상하지 못했으리라.

유겐트슈틸의 인기

19세기 말에서 20세기 초의 세기전환기에 클림트와 에곤 실레, 오스카 코코슈카의 그림들은 주기적으로 스캔들을 일으 켰다. 나체와 섹스, 퇴폐적인 것을 지나치게 보여준다는 이유 에서였다. 오늘날에는 더 이상 임신부의 배가 드러났다고 비 명을 지르지 않는다. 1960년대 '프리섹스' 이후 맨살을 드러내는 것은 더 이상 사람들 의 이목을 끌지 않으며, 동성애도 금기가 아니다. 사실 오늘날 구스타프 클림트의 예술 은 많은 사람들에게 거칠다기보다는 오히려 부드러운 낭만으로 여겨진다.

크롬, 유리, 신시사이지 음악 등이 예술계를 지배한 1980년내 후반에 '실패한' 유 겐트슈틸 작품들에 대한 관심이 다시 일어났다는 것은 특기할 만하다. 갑자기 클림트

"……나는 클림트 자신이 만들었을 법한 영화를 만들려고 노력했다."
-라울 루이즈

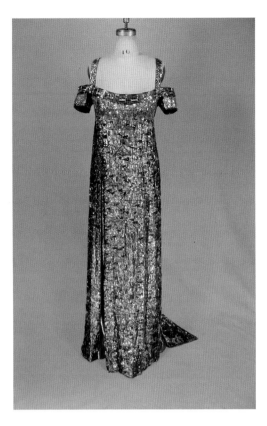

1984년 미국의 팝스타 바브라 스트라이샌드는 디자이너 레이 아가얀에게 아주 특별한 드레스를 만들게 했다. 이 의상은 클림트의 〈아델레 블로흐 바우어의 초상 I〉을 본 따 만들었다. (아래는 일부)

시대의 신비주의와 부드러움에 대한 향수가 일어난 것인가? 20세기의 마지막이라는 위기감을 이전 '세기말'과 비슷하게 느끼기 시작한 것일까? 어쨌든 안정적인 직장과 복지의 시대가 저물던 1980년 대 말에 전반적으로 유겐트슈틸 작품들과 클림트의 그림 가격이 급속히 상승했다.

파리는 빈을, 빈은 클림트를 찬양하다

'클림트'는 오늘날 평가할 수 없을 만큼 큰 가치를 지닌 상품이다. 이런 사실은 영화배우 샤론 스톤 과 같은 스타들도 알고 있었다. 샤론 스톤은 파리 국립 그랑 팔레 미술관에서 열린 '클림트, 실레, 모 저, 코코슈카─1900년 빈' 전시회에 참석했을 때, 실레 작품 하나는 자기 소유라고 밝혔고 아쉽지만 클림트 그림을 살 만한 큰 돈이 없다고 덧붙였다. 그 당시는 그림 가격이 천정부지로 올라갈 때였다. 2005년 6월 파리에서 열린 이 전시는 그때까지 프랑스에서 개최된 빈 예술가들의 전시회로는 가장 큰 규모였다.

고국에서 클림트는 점점 더 인기가 치솟는 수출품이다. 그의 작품은 대량 생산되어 거래된다. 유 명한 〈키스〉, 금색 시기의 〈아델레〉와 음탕한 〈유디트〉가 수백만 사람들의 마음을 사로잡았기 때문 이다. 이제 사람들은 어울리든 말든 장소를 가리지 않고 클림트의 그림으로 장식한다. 알프스 산기

클림트의 열렬한 팬이라고
고백한 영화배우 샤론 스톤.

숲에 위치한 오스트리아의 아들 클림트는 사람들의 취향
을 통일하여 '고전'의 반열에 올라섰다.

영감의 원천 클림트

오스트리아의 화가이며 건축가인 프리덴스라이히 훈더트바서도 클림트의 작품을 사랑했다. 훈더트
바서의 장식 미술, 곡선으로 넘나드는 그의 선들은 클림트의 그림으로 소급할 수 있다. 훈더트바서
는 자신에게 가장 영향을 끼친 사람 가운데 하나가 클림트라고 강조했다. 또한 패션 디자이너들도
클림트의 이념에서 영향을 받았음이 드러난다. 크리스티앵 디오르, 샤넬, 이브 생 로랭 등은 그들의
컬렉션에서 세기말 분위기를 암시한다. 〈아델레 블로흐 바우어의 초상〉의 열렬한 팬임을 표명한 바
브라 스트라이샌드는 디자이너 아가얀에게 그림 속에서 아델레가 입고 있는 의상을 본 떠 자신의 옷
을 만들게 했다. 그녀는 1984년 스코푸스 상을 수상하며 황금빛 꿈의 드레스를 입었다. 세상에 단 하
나 밖에 없는 이 옷은 2004년 경매에서 5,760달러에 팔렸다.

유럽 속의 할리우드

2006년 개봉한 영화 〈클림트-빈의 환상〉에서는 화려하고 값비싼 의상들, 모자, 환상적인 집기들이
감탄을 자아낸다. 시나리오와 감독을 맡은 라울 루이즈는 이 영화로 자신의 오랜 꿈을 실현했다. 이
작품은 클림트의 삶을 사실적으로 보여주지 않는디. 루이즈는 오히려 우리에게 라벨의 〈왈츠〉를 배
경으로 꿈을 보여준다. 프랑스에서 활동하는 칠레 출신 감독은 자신의 작품을 '도취와 쾌락'이라는
두 마디로 요약한다. 독일, 오스트리아, 프랑스, 영국 네 나라가 공동 제작한 이 영화의 주인공 역은

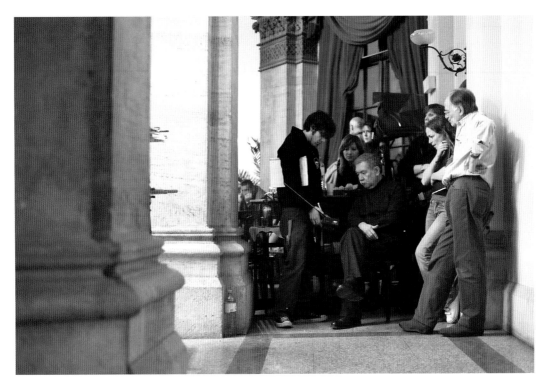

위쪽 | 영화 〈클림트〉 세트에서 라울 루이즈.
아래쪽 | 감독 라울 루이즈. 루이즈는 이미 여러 차례 영화상을 수상했으며 다수의 영화들이 성공을 거두었다.

클림트와 놀랍도록 비슷한 존 말코비치가 맡았다. 베로니카 페레스가 에밀리를 연기했고, 에곤 실레 역에는 클라우스 킨스키의 아들 니콜라이 킨스키가 훌륭한 연기를 보여주었다. 독일과 오스트리아에서 촬영하면서, 클림트를 매우 흠모하는 라울 루이즈는 모든 디테일을 충실하게 옮겼다. 영화에서는 인공 눈이나 물 대신에 고운 금박의 비가 내린다.

영화에 기록된 구스타프 클림트

클림트는 루이즈에게 영감을 불러일으켰다. 한편 클림트의 큰아들도 마찬가지로 감독이었다. 아버지의 이름을 물려받은 구스타프는 1899년 당시 열아홉 살이었던 마리아 우치키(클림트의 모델, 가정

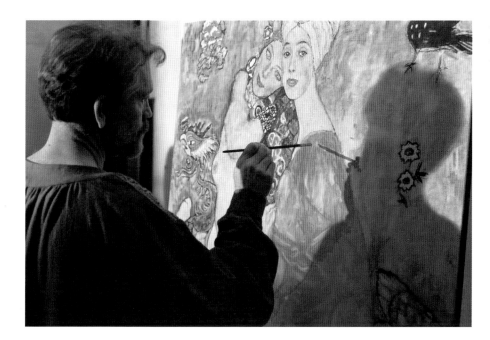

부, 섹스 상대)에게서 세상에 태어났다. 그는 클림트가 공식적으로 인정한 '구스타프 클림트'였다. 하지만 아들은 이 유명한 이름을 거부하고 어머니의 성을 따랐다. 구스타프 우치키는 1920년부터 오스트리아, 스페인, 독일에서 촬영기사로, 나중에는 감독으로 활동했으며, 나치 체제 시절에는 알프레트 후겐베르크 아래에서 국가주의 성향이 강했던 UFA에서 일했다. 전쟁 후에 향토 영화와 희극을 제작했던 그는 1961년 함부르크에서 사망했다.

빈에서 클림트 체험하기

빈만큼 클림트를 생생하게 체험힐 수 있는 곳은 어디에도 없다! 클림트가 그토록 사랑했던 고향 빈은 그의 유산을 잘 보호하고 있다. 빈 분리파 전시관에서는 감탄을 자아내는 클림트의 〈베토벤 프리즈〉와 더불어 클림트의 작품 외에도 빈 분리파 젊은 미술가들의 작품들도 볼 수 있는데, 여성미술가 협회가 오스트리아를 비롯한 국제 미술의 현재 상황을 보여줄 수 있도록 이곳을 관리한다. 빈 분리파 전시관 외에 또 하나의 '필수' 코스는 오스트리아 벨베데레 미술관이다. 이곳에는 유명한 〈키스〉와 다른 작품들이 실레, 코코슈카, 반 고흐, 에두아르드 뭉크의 그림들과 멋진 조화를 이루고 있다. 벨베데레 궁전은 오이겐 폰 사보이 왕자가 여름 거주지로 세운 것인데, 오버 벨베데레 궁전과 운터 벨베데레 궁전 두 부분으로 나뉘어 있다(114, 115쪽 참조). 두 궁전은 바로크 양식 정원을 사이에 두고 연결되어 있으며 오버 벨베데레 궁전 북쪽에서 바라보면 멋진 빈의 전경을 즐길 수 있다.

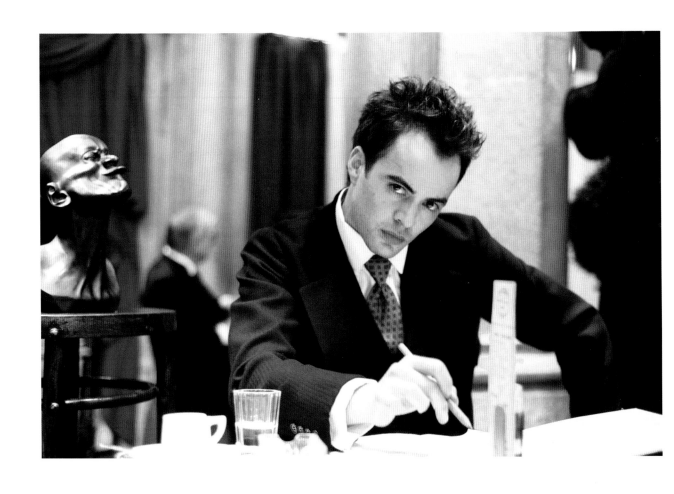

카리스마 │ 니콜라이 킨스키가 에곤 실레 역을 연기했다. 영화는 클림트의 임종 침상에서 시작된다. 젊은 실레는 존경하는 대가의
초상을 마지막으로 그리고 싶어 한다. 그가 연필을 잡자 클림트가 갑자기 눈을 뜬다…….

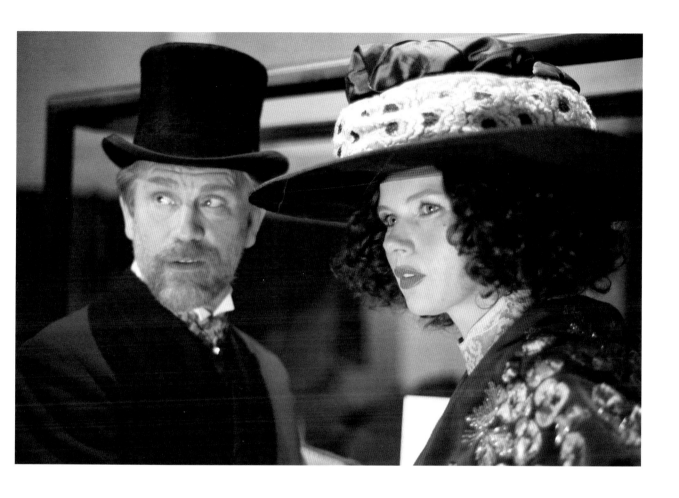

우정의 끈 │ 에밀리 역의 베로니가 페레스와 구스타프 클림트 역의 존 말코비치. 라울 루이즈의 화려한 영화 속에서도 두 사람은 영원히 맺어지지 못하고 정신적 사랑을 나누는 한 쌍으로 남는다.

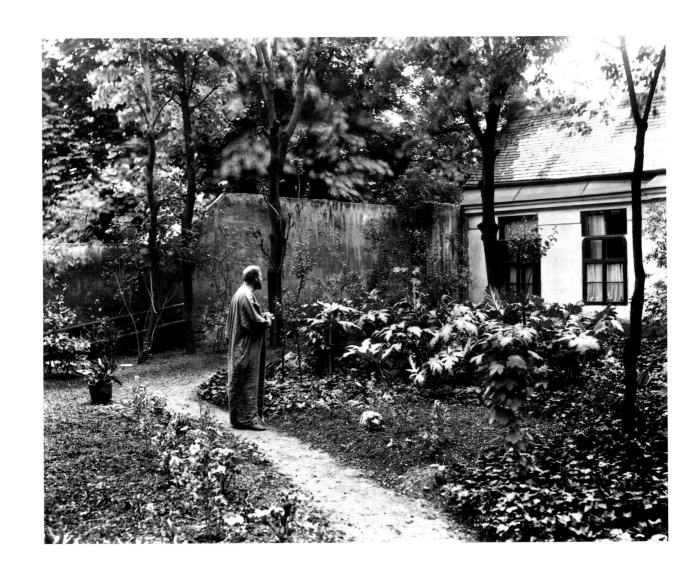

클림트 당시의 작업실 │ 구스타프 클림트가 마지막 작업실에 있는 매혹적인 정원을 거닐고 있다. 자연에 근접한 작업실은 그가
제2의 집으로 삼았고, 창의력을 북돋워 주는 이상적인 은둔처였다.

현재의 유산 | 그 사이 개축된 작업실은 오늘날 '구스타프 클림트 기념사업회'가 관리한다. 기념사업회는 이 장소를 클림트 순례자들이 관람하게 하고, 여러 가지 문화 프로그램으로 클림트의 유산을 생생하게 보전하려는 계획을 세우고 있다.

그림 목록

44.5×31 cm.

82쪽 클림트, 〈기대〉(부분), 〈스토클레 프리즈〉의 시안, 1905–09년경, 포장지에 템페라, 수채, 분필, 금, 은, 22×75.3 cm, 빈, 오스트리아 응용미술 박물관.

83쪽 클림트, 〈충만〉(부분), 〈스토클레 프리즈〉의 부분, 1910년경, 대리석 모자이크, 유리, 준보석(완성 레오폴트 포르스트너), 브뤼셀 스토클레 저택.

84쪽 클림트, 〈프리데리케 마리아 베어의 초상〉, 1916, 캔버스에 유채, 개인 소장.

85쪽 클림트, 〈친구인 두 여인〉, 1916–17, 캔버스에 유채, 99×99 cm, 1945년 임멘도르프 성에서 소실.

87쪽 에밀리 플뢰게와 클림트, 카머를의 빌라 올리엔더 정원에서, 1910, 사진.

88쪽 알마 말러, 1909, 사진.

89쪽 **위** 클림트, 에밀리 플뢰게, 에밀리의 어머니 플뢰게 부인, 아터 호수가에서, 1912, 사진. **아래** 클림트, 〈가랑이를 벌리고 앉아 있는 여인〉, 1916–17년경, 연필, 붉은 색연필, 22×75.3 cm, 빈, 오스트리아 응용미술박물관.

90쪽 클림트, 〈푸른색 베일을 쓴 소녀〉, 1902–03년경, 캔버스에 유채, 67×55 cm, 개인 소장.

91쪽 클림트와 혁명적인 의상을 입은 에밀리 플뢰게, 1905–06, 사진.

92쪽 플뢰게 의상실의 갱의실, 사진.

93쪽 **왼쪽** 혁명적인 옷을 입은 에밀리 플뢰게, 1907, 사진. **오른쪽** 우르반 얀케, 빈: 프라터의 정자, 《빈 공방》135호에 실린 다색 엽서, 클림트가 에밀리 플뢰게에게 보냄, 1908.

94쪽 레미기우스 가일링, 〈학부그림 '철학'의 스케치를 옮겨 그리는 클림트〉, 1902년경, 수채, 44×29 cm, 개인 소장.

95쪽 알마 말러, 1900년경, 사진.

96쪽 클림트, 〈에밀리 플뢰게의 초상〉, 1893년경, 판지에 유채, 41×24 cm, 빈, 알베르티나 미술관.

97쪽 클림트, 〈에밀리 플뢰게의 초상〉, 1902, 캔버스에 유채, 181×66.5 cm, 빈, 빈 미술관.

98쪽 클림트, 〈희망 I〉, 1903년경, 캔버스에 유채, 181×67 cm, 오타와, 국립미술관.

99쪽 클림트, 〈희망 II〉, 1907–08, 캔버스에 유채, 110.5×110.5 cm, 뉴욕, 근대미술관.

100쪽 클림트, 〈고 오토 침머만〉, 1903, 연필 소묘.

101쪽 클림트, 〈벌거벗고 서 있는 임신한 여인〉, 〈희망 II〉를 위한 습작, 1907–08, 연필, 붉은색연필, 푸른색연필, 55.9×37.1 cm, 빈,

빈 박물관.

102쪽 클림트, 〈회화 유디트 I을 위한 습작〉, 1899년경, 연필, 소냐 크립스의 스케치북.

103쪽 클림트, 〈오른쪽을 향한 연인들〉, 1914–16, 연필, 37.3×56 cm.

104쪽 클림트, 〈유디트 I〉, 1901, 캔버스에 유채, 153×133 cm, 빈, 오스트리아 벨베데레 미술관.

105쪽 클림트, 〈유디트 II〉, 1909, 캔버스에 유채, 178×46 cm, 베네치아, 카페사로 국제 근대미술관.

106쪽 클림트, 〈도깨비불〉, 1903, 캔버스에 유채, 52×60 cm, 개인 소장.

107쪽 클림트, 〈금붕어〉, 1901(?)–02, 캔버스에 유채, 181×67 cm, 졸로투른, 미술관, 기증 뒤비–뮐러.

108쪽 클림트, 〈아기〉, 1917–18, 캔버스에 유채, 110×110 cm, 워싱턴 D. C., 국립미술관.

109쪽 클림트, 〈무희〉, 1916–18, 캔버스에 유채, 180×90 cm, 개인 소장.

111쪽 라울 루이즈의 영화 〈클림트–빈의 환상〉에서 클림트로 출연한 존 말코비치.

112쪽 영화 〈클림트–빈의 환상〉에서 클림트로 출연한 존 말코비치.

113쪽 **위** 클림트, 〈아터 호숫가의 별장〉, 1914, 캔버스에 유채, 110×110 cm, 개인 소장. **아래** 클림트의 작업실 정원, 1911, 사진.

114쪽 오스트리아 벨베데레 미술관의 전시실, 빈, 2006년 1월.

115쪽 위에서 본 오버 벨베데레 궁전(루카스 폰 힐데브란트가 1721–22년에 건축), 빈.

116쪽 **왼쪽** 레이 아가얀, 바브라 스트라이샌드를 위한 드레스, 클림트의 〈아델레 블로흐 바우어 I〉을 따라 제작, 1984. **오른쪽** 레이 아가얀, 바브라 스트라이샌드를 위한 드레스(일부).

117쪽 샤론 스톤, 2003, 사진.

118쪽 **위** 영화 〈클림트–빈의 환상〉의 세트장에서 감독과 촬영팀. **아래** 감독 라울 루이즈, 사진.

119쪽 영화 〈클림트–빈의 환상〉에서 클림트로 출연한 존 말코비치.

120쪽 영화 〈클림트–빈의 환상〉에서 에곤 실레로 출연한 니콜라이 킨스키.

121쪽 영화 〈클림트–빈의 환상〉에서 출연한 존 말코비치와 베로니카 페레스.

122쪽 최후의 작업실 정원에 서 있는 클림트, 1910.

123쪽 클림트의 최후의 작업실이 된 빈 13구의 펠드뮐가세 11번지, 사진, 1995.

앞표지: 클림트, 〈키스〉(일부), 1907-08(41쪽 참조).
뒤표지: 클림트, 〈히기아이아〉(29쪽 참조).
앞 표지 뒷면: 아터 호숫가의 클림트(47쪽 참조).
앞 표지 (접은 면 안쪽): 위, 왼쪽에서 오른쪽으로: **초상화** 〈17세의
에밀리 플뢰게〉(1891, 71쪽), 〈헬레네 클림트의 초상〉(1898, 57쪽),
〈로제 폰 로스트호른 프리트만의 초상〉(1900-01, 36쪽), 〈아델레 블
로흐 바우어의 초상 I〉(1907, 42쪽), 〈프리데리케 마리아 베어의
초상〉(1916, 84쪽) **알레고리화** 〈우화〉(1883, 13쪽), 〈사랑의 알레
고리〉(1895, 70쪽), 〈여성의 세 시기〉(1905, 37쪽 오른쪽), 〈희망 II〉
(1907-08, 99쪽), 〈죽음과 삶〉(1916, 24쪽) **풍경화** 〈조용한 호수〉,
1881, 캔버스에 유채, 23×28.8 cm, 개인 소장: 〈과수원〉, 1896-97
년경, 판지에 유채, 39×28 cm, 개인 소장: 〈늪〉(1900, 74쪽), 〈해바
라기〉(1907, 68쪽), 〈닭이 있는 정원 길〉(1916, 38쪽), **소묘** 〈회화
유디트 I을 위한 습작〉(1899년경, 102쪽), 〈벌거벗고 서 있는 임신
한 여인〉, 〈희망 II〉를 위한 습작(1907-08, 101쪽), 〈신부〉를 위한
습작(1911-12, 35쪽), 〈오른쪽을 향한 연인들〉(1914-16, 103쪽)
뒤 표지 (접은 면 안쪽):
위, 왼쪽에서 오른쪽으로: 자신의 발명품을 시연하는 그레이엄 벨,
1873, 목판화; 다임러의 가솔린 구동 자전거, 1885; 카를 마이,
1893; 지크문트 프로이트, 1896년경; 쥘 베른, 1905; 1906년 4월
샌프란시스코의 지진; 프란츠 요제프 황제; 로알드 아문센; 1912년
1월, 알베르트 아인슈타인, 1920
아래, 왼쪽에서 오른쪽으로: 클림트의 생가, 1900년경; 에밀리 플뢰게,
1910년경; 배에 탄 에밀리 플뢰게와 클림트, 1905년경; 분리파 전시
관에서 열린 베토벤 전시회, 빈, 1902; 정원에 서 있는 클림트, 1910
년경; 클림트의 데드마스크.

참고 문헌

Gustav Klimt. Märchen aus Farbe, Stephan Koja, München et al./
Prestel 2006.
 – 열 살 이상 청소년들을 클림트의 예술 세계로 재미있게 이끌어주
 는 입문서.

Diesen Kuss der ganzen Welt - Leben und Werk des Gustav Klimt,
Barbara Sternthal, Graz / Styria 2005.
 – 사생활을 신중하게 은폐했던 클림트의 생애에 접근해가는 전기.
 유쾌한 문장으로 화가의 상황을 추정하고, 사실에 근거하여 배경
 을 추론해내면서 1900년 무렵의 시대를 진솔하게 묘사한다. 그밖

에도 (폐기된 것들도 포함하여) 수많은 클림트의 작품이 삽화로
실렸다.

Gustav Klimt, Gilles Neret, Köln et al. / Taschen 2003.
 – 클림트 작품에 대한 흥미로운 개관. 그림에 근거해 클림트의 전
 작품을 설명하며, 클림트의 생애에 대한 논평도 부족하지 않다.

Gustav Klimt. Landschaften, Stephan Koja, München et al./ Prestel
2002.
 – 그의 풍경화에 중점을 둔 뛰어난 책. 자연을 그린 화가로서 클림
 트의 작업을 자세히 볼 수 있다. 많은 사진과 작품들이 삽입되어
 흥미롭게 읽을 수 있다.

Die nackte Wahrheit, Max Hollein und Tobias G. Natter, München et
al./ Prestel 2005.
 – 클림트의 표현 방법을 다른 시각에서 조명한다. 클림트, 코코슈카,
 실레의 예술이 일으켰던 스캔들을 매우 흥미롭고 포괄적으로 다
 룬다.

Gustav Klimt. Das graphische Werk, Rainer Metzger, Wien /
Brandstädter 2005, *Gustav Klimt. Erotische Skizzen*, Nobert Wolf,
München et al./ Prestel 2005.
 – 이 두 책에서는 클림트의 에로틱한 스케치들을 감상할 수 있다.
 장정이 특히 아름답다.

Alma Mahler-Werfel. Die unbezähmbare Muse, Karen Monson,
München / Heyne 1985.
 – 알마 베르펠의 전기에서 클림트의 주변 세계를 돌아볼 수 있다.
 클림트 외에 1900년경의 위대한 천재들을 만날 수 있다!

Zu Gast bei Gustav Klimt, Joachim Nagel und Isolde Ohlbaun,
München / Collection Heyne 2003.
 – 예술가의 전기와 동시대에 대한 묘사 그리고 맛있는 요리법 사이의
 가교를 만들어주는 책. 독자들은 클림트가 맛을 찾아 걸었던 빈의
 거리를 따라가며 미식가 클림트를 더 자세히 알게 될 것이다.

Gustav Klimt. Maler der Frauen, Susanna Partsch, München et al./
Prestel 2004.
 – 여성에 대한 클림트의 열성을 철저히 파헤친다.

지은이 **니나 크랜젤**Nina Kränsel은 미술사를 전공했고, 기자 및 음악가로 활동 중이다. 현재 뮌헨에 거주하며 일하고 있다.

옮긴이 **엄양선**은 숙명여자대학교 독어독문학과를 졸업하고 동 대학원에서 박사학위를 취득했다. 독일 뮌스터의 베스트팔렌 빌헬름 대학에서 수학했고, 지금은 숙명여자대학교에서 강의하며 독일어 책 번역 모임 '나누리' 와 함께 좋은 책을 우리 글로 옮기고 있다. 옮긴 책으로 《미래의 권력》, 《아름다움의 제국》, 《히스테리》, 《봄, 여름, 가을, 겨울이 그린 마술그림》, 《츠바이크가 본 카사노바, 스탕달, 톨스토이》, 《즐거운 지식여행—춤》 등이 있다.

사진 출처 (숫자는 사진이 실린 페이지를 뜻합니다.)

ⓒ Getty Images: 123

Artothek, Weilheim: 24, 32

ⓒ Board of Trustees, National Gallery of Art, Washington: 108

ⓒ Frank Trapper / Corbis: 117

Wien Museum: 6, 9, 13, 23, 34, 58, 63, 70, 79 아래, 80, 97, 101

National Gallery of Canada, Ottawa: 98

Österreichische Gallerie Belvedere, Wien: 12, 25, 26, 27, 30, 31, 40, 41, 42, 43, 61, 72, 104

ⓒ The Metropolitan Museum of Art, New York: 59

Wadsworth Atheneum, Hartford, Connecticut: 55 위

www.antiquedress.com, ⓒ Deborah Burke: 116

www.klimtderfilm.at, ⓒ Bernhard Berger: 111, 112, 118, 119, 120, 121

ⓒ Associated Press, AP/Hans Punz, Stringer: 114

구스타프 클림트

지은이 ㅣ 니나 크랜젤
옮긴이 ㅣ 엄양선
펴낸이 ㅣ 한병화
펴낸곳 ㅣ 도서출판 예경

초판인쇄 ㅣ 2007년 4월 6일
초판발행 ㅣ 2007년 4월 10일

출판등록 ㅣ 1980년 1월 30일(제300-1980-3호)
주소 ㅣ 서울시 종로구 평창동 296-2
전화 ㅣ 02-396-3040~3
팩스 ㅣ 02-396-3044
전자우편 ㅣ webmaster@yekyong.com
홈페이지 ㅣ http://www.yekyong.com

ISBN 978-89-7084-328-5 04600
ISBN 978-89-7084-327-8 (세트)

living_art, Gustav Klimt von Nina Kränsel
ⓒ Prestel Verlag, München-Berlin-London-New York, 2006
All rights reserved.

Korean translation copyright ⓒ 2007 Yekyong Publishing Co.

책값은 뒤표지에 있습니다.